棋藝學堂 10

兒少學圍棋

初級篇

李 智 編著

（從10級到5級）

大眼・死活・手筋・對殺

品冠文化出版社

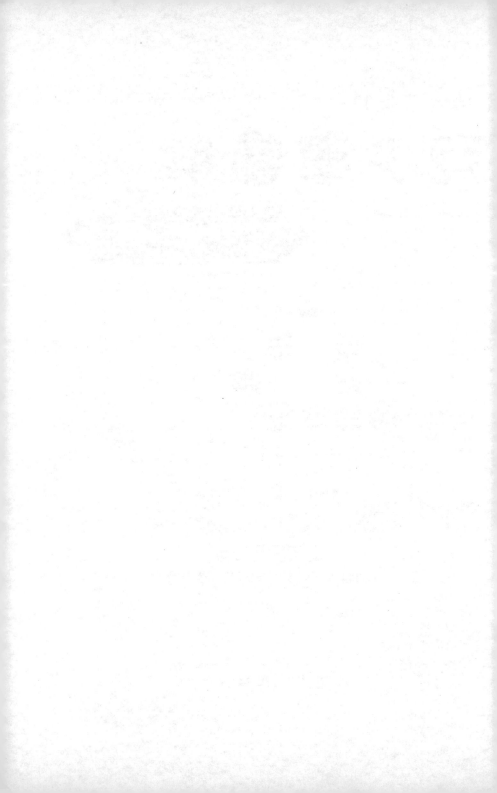

前 言

　　圍棋的歷史非常悠久，在春秋戰國時期的《孟子》一書中，就有圍棋高手弈秋指導弟子學棋的記載。圍棋對兒童少年在智力開發、思維能力的提高、情商的培養等方面的教育功能，得到了社會各界人士的認可與好評。

　　要想帶領兒童少年步入深邃奇妙而又樂趣無窮的圍棋世界，需要優秀的圍棋老師和優秀的圍棋教材。

　　在多年的圍棋教學實踐中，編者總結出了一套簡明實用、符合規律、行之有效的教學方案，現把自己的教學心得編寫成書，奉獻給廣大的圍棋教育工作者和兒童少年。希望透過本書，更多的人能學會圍棋，喜愛圍棋。

　　本書有以下四個主要特點：

　　（一）圍棋知識系統全面。

（二）注重學生的興趣和實戰能力的培養。

（三）注重圍棋基本功的鍛鍊。

（四）習題量大，包含了大量實戰對局中的常見棋形。

下面再向學生和家長介紹一下學習圍棋的注意事項和提高圍棋水準的主要方法：

（一）興趣是最好的老師。老師的教學方法要符合兒童特點，老師和家長要多交流溝通，以賞識教育為主，要讓學生從接觸圍棋開始就對圍棋產生濃厚的興趣。

（二）提高面對勝負、承受挫折的能力。下圍棋是一項人與人之間的交流活動，從開始學習圍棋，就要面對圍棋的輸贏勝負。圍棋的勝負，也是圍棋魅力的一部分，即使是圍棋世界冠軍，平均每下十盤比賽棋，也要輸上三四盤棋，何況我們初學者呢？不怕輸棋，積極面對，我們才會更加優秀。

（三）要想培養興趣、提高水準，就要花更多的時間來學習圍棋，多上課，多下棋，多做題。學習圍棋的同學，課業成績也會十分出色，因為綜合能力提高了。請您多給圍棋一點

時間，圍棋會還您一個優秀的人才，一個精彩的世界。

希望本書的出版，能使更多的孩子喜歡上圍棋，並有所造詣，將淵遠流長的圍棋文化傳承下去。

目　錄

第十九課

大眼的形狀（不點死）

▲教學要點

● 大眼

被包圍的棋，有兩個真眼就能活棋，但有時候我們會遇到一些很大的眼。有的大眼裡面，雖然空間很大，其實也還是一隻眼。而有的大眼，無論你怎麼進攻，它都有足夠的空間，在裡面做成兩隻小眼來確保活棋。

這節課我們就要開始認識大眼的形狀，每一個大眼，都和同學們一樣，有自己的名字，我們要熟悉它們，就像熟悉自己的名字一樣。

● 點眼

進入對方的大眼裡面展開進攻，叫做點眼。就好像孫悟空鑽進妖精的肚子裡面，從裡面把妖精殺死。

● 不點死

只有一個眼的棋，不用去進攻，也是死棋。這樣的大眼，我們把它叫做**不點死的大眼**。

不點死的大眼，有直二、方四。

▲課堂內容

圖1　直二

白棋的大眼裡面，有 A、B 兩個交叉點，這種大眼的名字叫**直二**。如果白棋自己下在 A 位或者 B 位，都只能成為一口氣的小眼，無法活棋。而黑棋隨時可以在 A、B 位下子緊氣，提掉白棋。

像這樣只有一個大眼，無法做出兩個眼的棋，就是**不點死的大眼**。

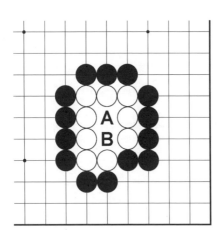

圖1

圖2　方四

白棋的大眼裡面，有4個交叉點，這種大眼的名字叫做**方四**。有的同學會認為，白棋有了4個眼。其實這樣的大眼，黑棋還可以進到裡面去緊氣，白棋實際上只有一個眼，方四是死棋，不是活棋。

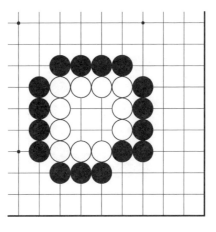

圖2

圖3　做不活

如圖所示，就算輪到白棋先走，白1後，白棋也只能成為「曲三」的形狀，黑2點眼，白棋只剩下一個大眼，還是成為死棋了，所以方四是做不成兩個眼的，黑棋不用去進攻，白棋就已經是死棋了。

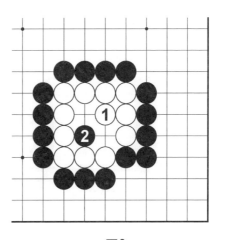

圖3

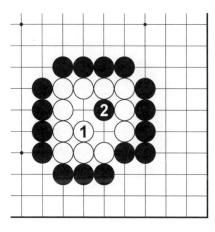

圖4

圖4 做不活

白1換一個位置，試圖做出兩個眼，但黑2還是點眼，白棋還是只有一個眼的死棋。

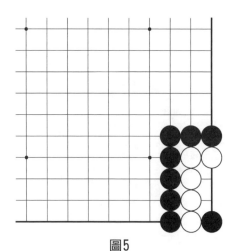

圖5

圖5 黑先殺白

如果輪到白棋下子，就可以提掉黑棋，做出兩個眼。現在輪到黑棋先下，應該怎樣破眼？

圖6　做成直二

黑1佔領要點，如果白棋提掉黑棋，就會成為直二的大眼，所以黑1的下法已經讓白棋再也做不出兩個眼，白棋成為了死棋。

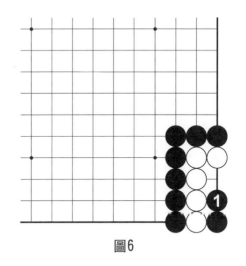

圖6

圖7　黑先殺白

如果輪到白棋下子，就可以提掉黑棋，做出兩個眼。現在輪到黑棋先下，應該怎樣破眼？

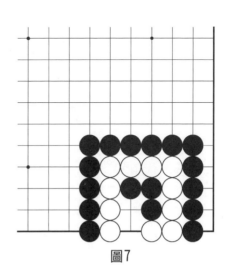

圖7

圖8 做成方四

黑1做成方四的棋形，如果白棋提掉黑棋，就會成為方四的大眼，白棋成為了死棋。

黑1這種在大眼裡面凝聚成一團，讓白棋做不成兩個眼的下法，叫做「**聚殺**」。

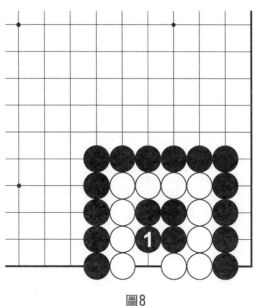

圖8

▲課後練習題

● 黑先

請幫助黑棋聚殺白棋，按照解答圖的方法，用鉛筆在題目上寫出答案。

問題圖　　　　　　　　解答圖

第 1 題　　　　　　　　第 2 題

第 3 題

第 4 題

第 5 題

第 6 題

第二十課

大眼的形狀（一點死）

▲教學要點

● 一點死的大眼

這是一種奇妙的大眼，處於生與死的邊緣。如果輪到進攻方下子，就好像武林高手點穴一樣，可以點眼殺死敵人；如果輪到防守方下子，就可以做出兩眼活棋。

遇到一點死的大眼，雙方都需要馬上在這一要點下子，以決定一塊棋的死活。

一點死的大眼主要有直三、曲三、丁四、刀把五、梅花五、葡萄六。

▲課堂內容

圖1 直三

白棋的大眼，是在一條直線上，由3個交叉點組成，它的名字叫做「直三」。

如果輪到白棋下子，就可以下在 A 位做出兩眼。反過來輪到黑棋下子的話，也下在 A 位點眼，白棋就會被點成一個眼，成為死棋。

進入大眼裡面一點，就能點死的棋形，就是**一點死的大眼**。

圖1

圖2　曲三

　　白棋的大眼是彎曲的棋形，由3個交叉點組成，叫做「**曲三**」。白棋在A點下子可以做出兩眼活棋，反之，黑棋點在A位，就算白棋以後

圖2

緊氣把黑子提掉，白棋也只有一個眼，成為死棋。曲三也是屬於一點死的大眼。

圖3　丁四

　　白棋大眼成為「丁」字的形狀，裡面是4個交叉點，叫做「**丁四**」。白棋下在A位，可以做出3個眼活棋。黑棋點在A位，白棋只有一個眼了，A位是**白棋死活的要點**。

圖3

圖4

圖4　刀把五

　　白棋的大眼由5個交叉點組成，好像菜刀的「刀把兒」，叫做「刀把五」。A位同樣是決定白棋死活的要點，刀把五也屬於一點死的大眼。

圖5

圖5　梅花五

　　白棋的大眼有5個交叉點，像是一個加號，又像一朵梅花，它有一個好聽的名字，叫做「梅花五」。白棋下在A位能做出4個眼，而黑棋點在A位，白棋就只剩下一個眼了，所以梅花五也屬於一點死的大眼。

圖6 葡萄六

白棋是比梅花五再大一點兒的眼，好像一串葡萄，它的名字叫做「葡萄六」。雖然眼形已經很大，但黑棋點在A位，以後可以在裡面繼續緊氣，提掉白棋。**白棋還是一點死的大眼。**

圖6

圖7 大眼的緊氣戰鬥方法

黑棋和白棋互相切斷，互相包圍，展開了對殺，黑棋應該怎樣戰勝白棋呢？

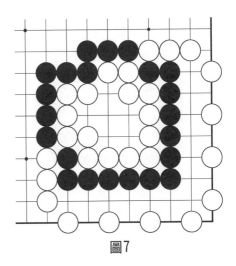

圖7

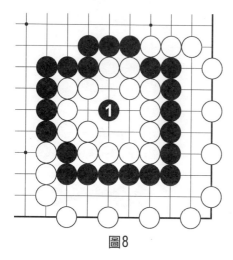

圖8

圖8　點眼

　　白棋的大眼是葡萄六的棋形，黑1必須點眼殺棋。

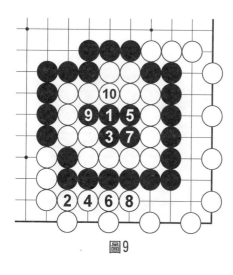

圖9

圖9　對葡萄六緊氣

　　黑1點眼以後，白2以下開始互相緊氣，黑9以後，白棋只剩下了最後一口氣，白10提掉黑棋，使白棋的氣延長，然後繼續和黑棋對殺。

圖10　對刀把五緊氣

圖 9 中 的 白 10 提掉黑棋之後，黑棋的大眼縮小成了刀把五的棋形。

本圖中黑 1 繼續點眼，不讓白棋做活。雙方繼續緊氣到黑 7 之後，白 8 提掉黑棋，延長白棋的氣。

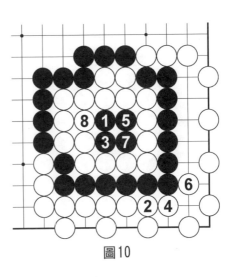

圖10

圖11　對方四緊氣

圖 10 中 的 白 8 提掉黑棋之後，黑棋的大眼縮小成了方四的棋形。

本圖中黑 1 以下，雙方繼續緊氣到黑 5 之後，白 6 提掉黑棋，延長白棋的氣。

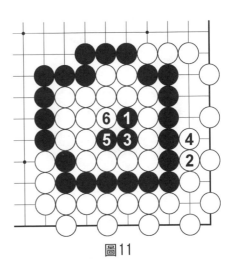

圖11

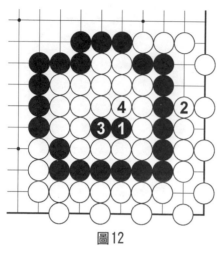

圖12

圖12　對曲三緊氣

　　圖11中的白6提掉黑棋之後，黑棋的大眼縮小成了曲三的棋形。本圖中黑1以下，雙方繼續緊氣到黑3之後，白4提掉黑棋，延長白棋的氣。

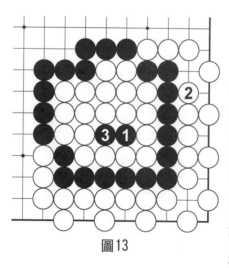

圖13

圖13　對直二緊氣

　　上圖的白4提掉黑棋之後，黑棋的大眼縮小成了直二的棋形。本圖中黑1繼續緊氣，白2已經無法由提掉黑棋來延長白棋的氣了，黑3緊氣提掉白棋，黑棋獲得了對殺的勝利。

　　透過以上的戰鬥

可以證明：葡萄六、刀把五、梅花五、方四、丁四、直三、曲三、直二等大眼的棋形，都是只有一個眼的死棋，如果雙方展開對殺，只要一方連續緊氣，使對方大眼在變小的同時，氣也越來越少，最後就能將對方棋子全部提掉。

▲課後練習題

一、黑先，做眼活棋

用鉛筆在題目上寫出黑棋的正確下法。

第 1 題　　　　　　第 2 題

第 3 題

第 4 題

第 5 題

第 6 題

第 7 題

第 8 題

第 9 題

第 10 題

二、黑先，點眼殺棋

用鉛筆在題目上寫出黑棋的正確下法。

第 1 題　　　　　　　　第 2 題

第 3 題　　　　　　　　第 4 題

第 5 題

第 6 題

第 7 題

第 8 題

第 9 題

第 10 題

第 11 題

第 12 題

第 13 題　　　　　　　第 14 題

第二十一課

大眼的形狀（點不死）

▲教學要點

點不死就是不會被殺死的意思。點不死的大眼有直四、曲四、板六。

點不死的大眼，就像小說裡的一種武功──金剛不壞神功，無論敵人怎樣進攻，自己都能安然無恙，保證活棋。

其他沒有講解到的大眼，只要是棋形完整，沒有斷點，而且也不在棋盤邊角上的特殊區域內，就都是**點不死的大眼，也就是活棋**了。

大眼的知識是重要的圍棋基本功，每下一盤棋，都會遇到不同形狀的大眼，我們要反覆練習，直到完全掌握為止。為了方便記憶，我們要把大眼的口訣背誦熟練。

● 大眼的口訣

不點死的有直二、方四；

一點死的有直三、曲三、丁四、刀把五、梅花五、葡萄六；

點不死的有直四、曲四、板六。

▲課堂內容

圖1　直四

白棋的大眼，在一條直線上，有4個交叉點，叫做「**直四**」。

圖1

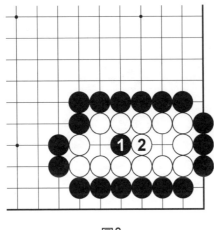

圖2

圖2 點不死

直四的大眼，有兩個中心點，如果黑棋在1位點眼，白棋就在2位做眼，如果黑棋在2位點眼，白棋就在1位做眼，都能成為活棋。所以黑棋點不死白棋。

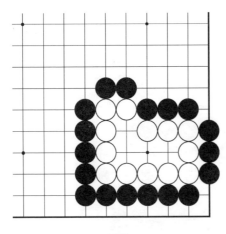

圖3

圖3 曲四

白棋的大眼是彎曲的棋形，由4個交叉點組成，叫做「曲四」。

圖4 點不死

曲四也有兩個中心點，1、2位兩個點，白棋必得其一，黑棋點不死白棋。

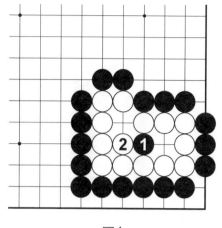

圖4

圖5 板六

白棋有6個交叉點的大眼，像一塊長方形的木板，叫做「板六」。

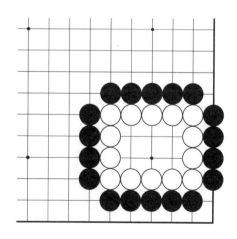

圖5

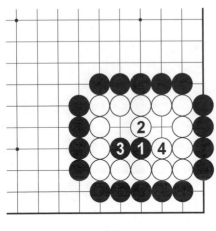

圖6

圖6　點不死

　　板六的兩個中心點，是1位和2位，這兩個點白棋必得其一，面對黑1、3的進攻，白2、4佔領做眼的要點，保證了白棋的活棋。黑棋點不死白棋。

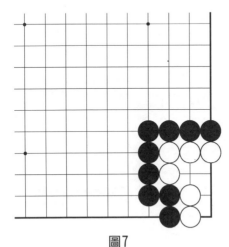

圖7

圖7　斷頭曲四

　　白棋有曲四的大眼，但白棋的連接處有斷點，這樣的曲四，叫做「**斷頭曲四**」。

圖8　黑先殺白

黑1點眼殺棋，如果白2做眼，黑3能夠提掉白棋，所以沒有外氣的斷頭曲四，就不是點不死的大眼了。

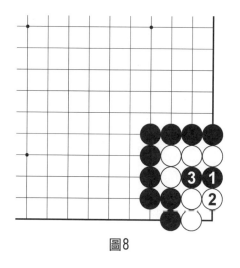

圖8

圖9　做眼活棋

白棋是斷頭曲四的棋形，白1做眼，補好自己的弱點，才能成為活棋。

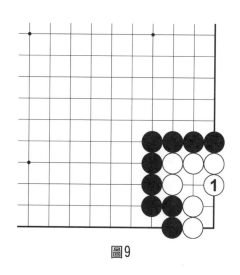

圖9

▲課後練習題

● 黑先，做眼活棋

用鉛筆在題目上寫出黑棋的正確下法。

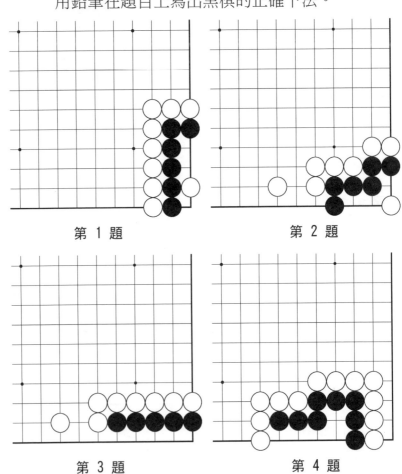

第 1 題 第 2 題

第 3 題 第 4 題

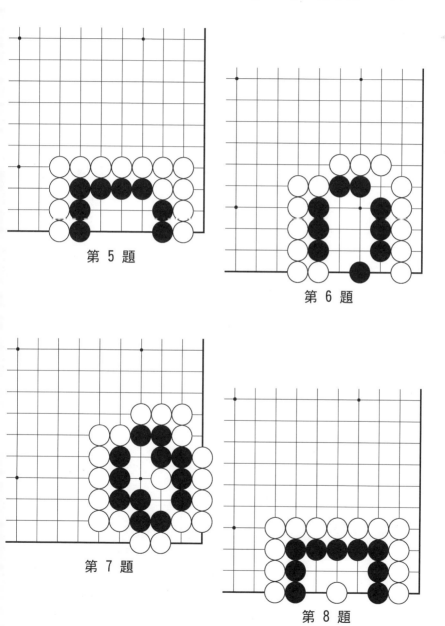

第 5 題

第 6 題

第 7 題

第 8 題

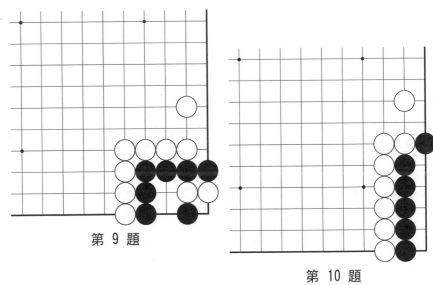

第 9 題

第 10 題

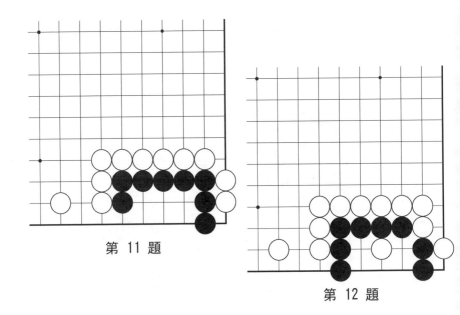

第 11 題

第 12 題

第 13 題　　　　　　　第 14 題

第二十二課

雙　活

▲教學要點

　　雙活是一種特殊的活棋，黑白雙方互相包圍，雖然沒有眼，或者只有一個眼，但誰也殺不掉對方的棋，就會成為雙活。

　　雙活分為兩種類型：**有眼雙活與無眼雙活**。

● 對殺

　　雙方互相包圍，誰都沒有做出兩個眼，需要透過緊氣吃掉對方，救活自己。這樣的戰鬥叫做對殺。

● 公氣

　　對殺雙方共同擁有的氣。

▲課堂內容

圖1　公氣

黑 × 四子與白 × 三子互相包圍，A 位和 B 位既是黑棋的氣，也是白棋的氣，這種對殺雙方共同擁有的氣，叫做「公氣」。

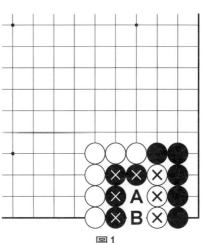

圖1

圖2　黑棋先緊氣

黑棋如果想吃掉白棋，而下在 1 位對白棋緊氣，就會同時使自己的氣減少，相當於同時也在緊自己的氣，正好會被白 2 提掉。所以先去緊氣的黑棋反而被白棋吃掉了。

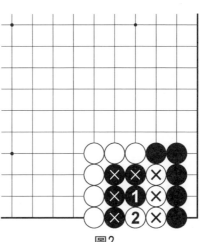

圖2

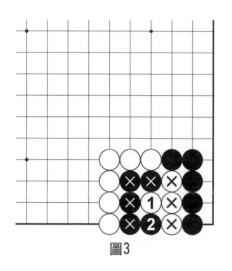

圖3

圖3　白棋先緊氣

　　如果白1先去緊氣，也會被黑2提掉。所以先去緊氣的一方，反而會被對方吃掉。

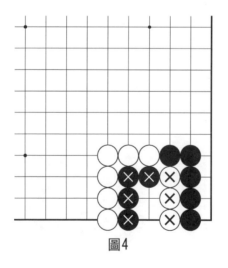

圖4

圖4　無眼雙活

　　現在無論哪方在公氣處下子緊氣，都會被對方提掉，所以雙方都不敢緊氣，都無法提掉對方，最後雙方都算做活棋，叫做**雙活**。

　　本圖雙活的黑白子，都沒有眼，叫做「**無眼雙活**」。

圖5　有眼雙活

本圖中，黑白雙方互相包圍，都沒有兩個眼，正在展開對殺。黑棋和白棋各有一個眼，A 位是雙方的公氣。眼裡面是禁入點，對於 A 位的氣，雙方都不敢先去

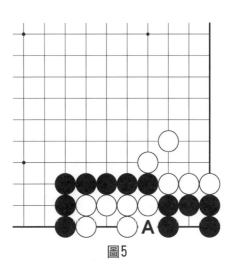

圖5

緊氣，所以本圖也成為雙活，叫做「**有眼雙活**」。

圖6

黑棋比白棋少一口氣，現在怎樣下，能夠幫助黑棋活棋？

圖6

圖7

圖7

利用雙活，救活自己的棋。黑棋下在1位，緊白棋外面的氣，使黑白雙方只剩下兩口公氣，讓白棋不敢繼續緊氣，黑棋利用和白棋雙活的辦法，救活了自己的幾個棋子。

圖8

圖8

黑棋應該怎樣和白棋戰鬥？

圖 9　有眼雙活

　　黑棋下在 1 位，做出一個眼，現在白棋無法繼續緊氣，黑棋和白棋成為了有眼雙活，黑棋成功救活了自己的棋子。

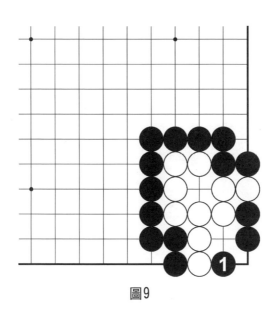

圖9

▲課後練習題

● 黑先

下在哪裡能夠成為雙活，請用鉛筆在題目上寫出答案。

第 1 題　　　　　　　　　第 2 題

第 3 題　　　　　　　　　第 4 題

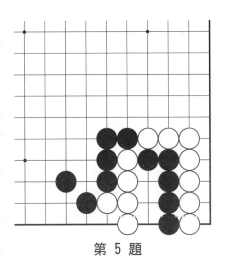

第 5 題

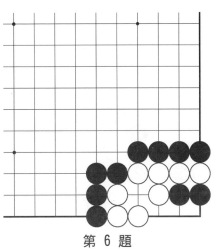

第 6 題

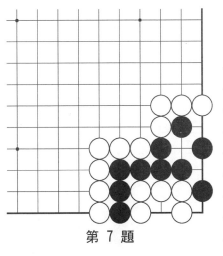

第 7 題

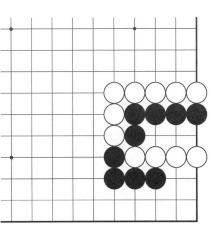

第 8 題

第 9 題

第 10 題

第 11 題

第 12 題

第 13 題　　　　　　　　第 14 題

第二十三課

死活的三種類型
（淨死、淨活、打劫）

▲教學要點

在圍棋對局中，棋子之間一直在進行著激烈的戰鬥，戰鬥的成敗直接影響到一局棋的勝負。隨時判斷棋子的強弱、死活，也就成了對局中最重要的事情。本節課我們要學習圍棋死活的類型和解答死活題的規律。

解答死活題的思考方法：

（1）如果黑棋包圍住白棋，黑棋的目標首先是爭取淨殺白棋（讓白棋成為淨死），如果沒有辦法淨殺白棋，就要爭取打劫殺白棋，黑棋不希望白棋成為淨活。

（2）反之，被包圍的白棋，要爭取成為淨活。如果沒有辦法淨活，就要爭取成為打劫活，白

棋不希望自己成為淨死。

（3）黑白雙方為了實現自己的目標，盡最大努力展開戰鬥，雙方都下出最好的下法，就是死活題的正確答案。

▲課堂內容

圖1　淨活

本圖的黑棋有兩個完整的真眼，已經成為絕對的活棋，叫做「淨活」。

圖1

圖2　淨死

本圖的黑棋只有一個眼，已經成為絕對的死棋，叫做「淨死」。

圖2

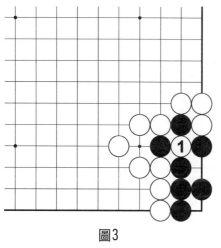

圖3

圖3　打劫

　　本圖的黑棋，死活還沒有完全確定，白1提劫，黑棋可以由找劫材的方法，反過來提掉白1，黑棋的死活還沒有最後確定，這樣的棋形叫做「打劫」。

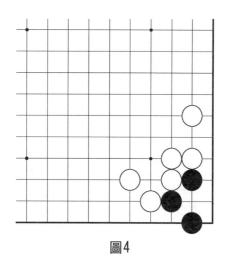

圖4

圖4　淨活

　　黑棋已經被白棋包圍，輪到黑棋下子，黑棋要爭取成為淨活。

圖 5

　　黑 1 做眼，對白
2、4 的進攻，黑 3、
5 繼續做眼，最後成
為淨活，這是黑棋最
好的結果，也是本題
的正確答案。

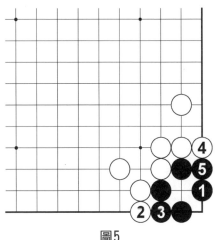

圖5

圖 6　淨死

　　黑棋已經包圍住
白棋，輪到黑棋下
子，黑棋要爭取淨殺
白棋。

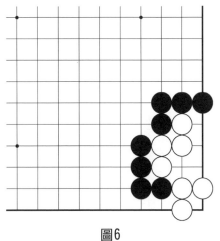

圖6

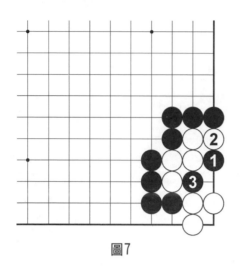

圖7

圖 7

　黑 1 破 眼 殺 棋，白 2 斷 開 黑 棋，被黑 3 提掉，白棋無法做出兩個眼，最後成為淨死，這是黑棋最好的結果，也是本題的正確答案。

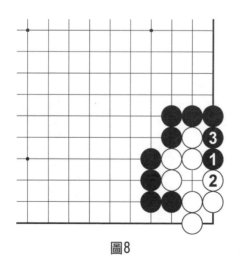

圖8

圖 8

　對黑 1 的破眼殺棋，如果白 2 擋住 做 眼，黑 3 粘上，白棋成為假眼，同樣成為淨死。

圖9　打劫

黑棋已經被白棋包圍，輪到黑棋下子，黑棋應該怎麼辦？

圖9

圖10

如果黑1接上，白2破眼，黑棋成為淨死，這是黑棋落子失敗的結果。

圖10

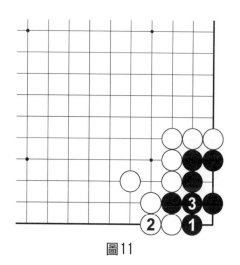

圖11

圖11

黑1擋住做眼，如果白2粘上，黑3也粘上，黑棋做出兩眼，成為了淨活，白棋失敗。

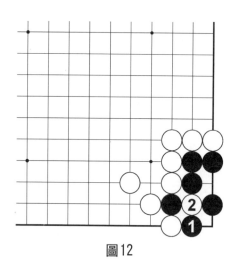

圖12

圖12

黑1做劫，努力做眼活棋，白2提劫，努力破眼殺棋，是雙方最好的下法，黑棋無法成為淨活，白棋也無法淨殺黑棋，最後成為打劫的棋形，是本題的正確答案。

▲課後練習題

一、黑先，淨活

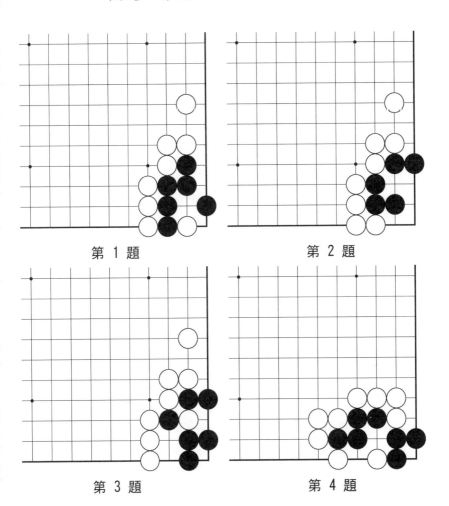

第 1 題　　　　　第 2 題

第 3 題　　　　　第 4 題

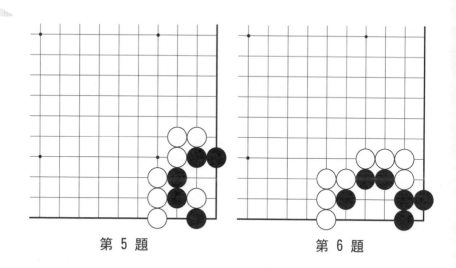

第 5 題　　　　　　　第 6 題

二、黑先，淨殺白棋

第 1 題　　　　　　　第 2 題

第 3 題

第 4 題

第 5 題

第 6 題

三、黑先，打劫

第 1 題

第 2 題

第 3 題

第 4 題

第 5 題　　　　　　　　第 6 題

第二十四課

戰 鬥 的 急 所

▲教學要點

棋形是指一方的棋子在棋盤上組合成的各種形狀。

● 完整形

沒有任何弱點、漏洞的強大棋形。

● 破碎形

有很多的斷點和漏洞，就像摔碎的茶杯一樣，無法收拾，顧此失彼的棋形。

急所是指在敵我雙方互相接觸的戰鬥中，事關雙方生死存亡的要點。

▲課堂內容

圖 1

黑棋和白棋展開戰鬥，黑棋應該下在哪裡？

圖1

圖 2

黑 1 斷，是和白棋進行戰鬥的急所，雙方成為互相切斷的棋形，由於黑 1 切斷之後，黑棋的棋形比白棋強大，戰鬥的結果對黑棋有利。

圖2

圖3

圖 3

　　黑棋先下，請找到和白棋戰鬥的急所。

圖4

圖 4

　　黑1沖向白棋的斷點，白2擋住，但被黑3、5抓住斷點，猛烈進攻，白棋已經成為破碎形。

圖 5

在圖 3 的棋形中，如果輪到白棋下子，白 1 粘上，白棋成為強大的完整形，再也沒有任何弱點了。

圖5

圖 6

黑棋先下，請找到急所。

圖6

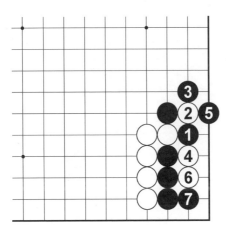

圖7

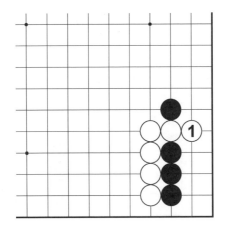

圖8

圖 7

　　黑 1 擋 住 白棋，成為完整形，是戰鬥的急所。如果白 2 再來切斷，黑 3 可以打吃，戰鬥的結果對黑棋有利。

圖 8

　　如 果 白 棋 先下，白 1 沖下來是急所，黑棋成為破碎形，這就是「**棋從斷處生**」。

圖9

黑棋先下，請找到急所。

圖9

圖10

黑1擋住，黑3長，是戰鬥的急所，黑棋成為完整形，並且可以佔領下邊的地盤。

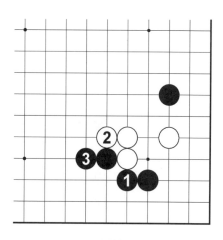

圖10

▲課後練習題

一、黑先

請找到進攻白棋的急所。

第 1 題

第 2 題

第 3 題

第 4 題

第 5 題　　　　　　　　　第 6 題

二、黑先

請找到保護黑棋的急所。

第 1 題　　　　　　　　　第 2 題

第 3 題

第 4 題

第 5 題

第 6 題

第 7 題

第 8 題

第二十五課

對殺和緊氣的方法（一）
無眼對殺

▲教學要點

當黑白雙方的兩塊棋互相切斷包圍，而且雙方都無法做出兩個真眼的時候，就要透過互相緊氣，爭取吃掉對方救活自己，這種互相緊氣的過程叫做**對殺**。

對殺是圍棋對局中最激烈的戰鬥場面。我們要學會準確地數出雙方的氣數，瞭解對殺過程中出現的外氣、內氣、公氣、大眼、有眼、無眼的原理，以及在對殺中緊氣和長氣的技巧。

▲課堂內容

圖1 外氣

本圖中，黑白雙方展開對殺。首先我們找到正在對殺的兩塊棋，這兩塊棋緊緊貼在一起，中間沒有任何的氣，在對殺的棋子外面屬於自己的氣，叫做「外氣」。

圖1

本圖黑白雙方各有3口外氣。

圖2

只有外氣的對殺，誰的氣比對方多，誰就可以獲勝。如果雙方的氣一樣多，那麼先動手緊氣的一方，就可以獲勝。本圖中黑1先緊氣，到黑5吃掉白棋，同時也救活了黑棋。

圖2

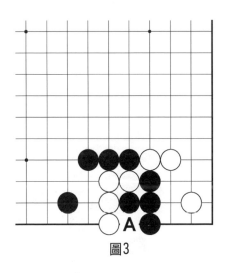

圖3

圖3　公氣

　　A位是對殺雙方共同擁有的氣，叫做「**公氣**」。在既有公氣又有外氣的情況下，我們要注意緊氣的先後順序。

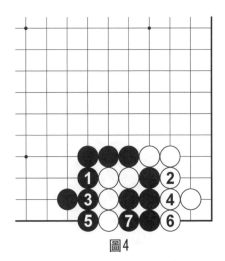

圖4

圖4

　　黑棋按照先緊外氣、後緊公氣的原則，開始緊氣，至黑7提掉白棋，獲得勝利。

圖 5

如果黑 1 先緊公氣，就會使自己的氣減少，白 2 開始緊外氣，至白 6，黑棋反而被吃掉。**在既有外氣又有公氣的情況下，先緊外氣是重要的原則。**

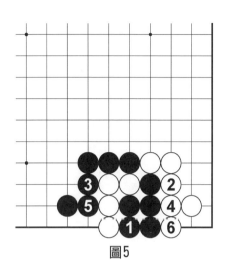

圖5

圖 6

本圖黑棋有 4 口外氣，白棋有 2 口外氣，雙方還有 4 口公氣，由黑棋先下子，在雙方擁有很多公氣的情況下，對殺的結果會是如何呢？

圖6

圖 7

　　黑 1、白 2 以下先緊外氣，緊完白棋的外氣以後，黑 5 開始緊公氣，到白 8 為止，雙方只剩下兩口公氣，誰都不能再去緊氣了，對殺的結果就成為雙活。只有一方的外氣超過對方外氣和公氣的總和時，才能吃掉對方。

　　公氣越多，對殺的結果就越有可能成為雙活。

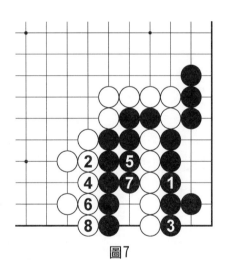

圖7

▲課後練習題

● 黑先

應該怎樣和白棋對殺。

第 1 題　　　　　第 2 題

第 3 題　　　　　第 4 題

第 5 題

第 6 題

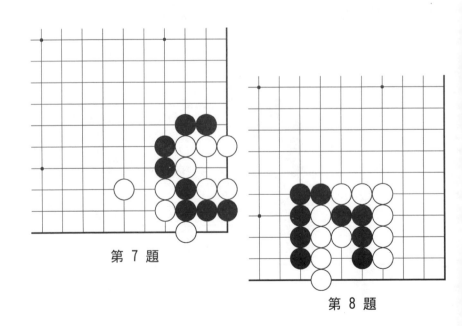

第 7 題

第 8 題

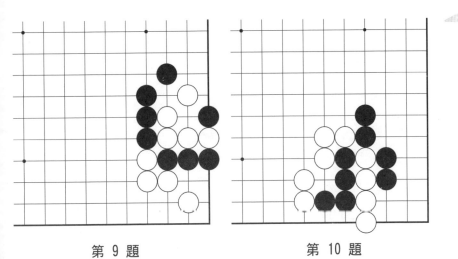

第 9 題　　　　　　　第 10 題

▲死活題能提高棋藝

大家都說做死活題是學習棋藝的好辦法，我也這樣認為。而且可以說，這是長進的第一條道路。為什麼這樣評價死活題的作用呢？

有兩條理由：

（1）培養正確的計算。

（2）因為會站在對手的立場上思考，可以算得深。

這兩條理由，就是做死活題有利於棋藝長進的證據。業餘棋手，甚至職業棋手也往往這樣：不去正確地計算，只是一廂情願地去思考。研究死活題肯定可以改變這種惡習。

另外，我認為在棋力弱的時候，每天做一點簡單的、用不著大傷腦筋的死活題是有好處的。如果有1小時的閒置時間，做60道每題只需1分鐘即可解答的簡單題目，比做1道需要60分鐘才能解答的難題要有益得多。

——趙治勳九段

▲圍棋詩詞欣賞

觀　棋
唐·子蘭

拂局盡消時，能因長路遲。

點頭初得計，格手待無疑。

寂默親遺景，凝神入過思。

共藏多少意，不語兩相知。

清平樂·圍棋贈陳將軍
趙樸初

紋枰坐對，誰究棋中味？

勝固欣然輸可喜，落子古松流水。

將軍偶試豪情，當年百戰風雲。

多少天人學業，從容席上談兵。

第二十六課

對殺和緊氣的方法（二）有眼對殺

▲教學要點

既然形成了對殺，就說明雙方都沒有兩個真眼，都不是活棋。如果有一方已經活棋，自然也就不會產生對殺了。

但有時會出現雙方都有一個眼，或者一方有眼而另一方無眼的情況，因為眼裡也存在著氣，而且眼還會成為禁入點，這時候對殺就會複雜一些。

無論哪種情況，同學們都要記住一個口訣「**對殺先數氣，氣長殺氣短**」，只要自己的外氣和眼裡內氣的總和，超過對方外氣、內氣、公氣的總和，就能吃掉對方，否則就有可能成為雙活或者被對方吃掉。

▲課堂內容

圖1

眼裡面的氣，叫做內氣。雙方各有一個眼，而且沒有公氣的對殺，要按照**先緊外氣、再緊內氣**的順序來進行。

只要沒有公氣，就肯定不會成為雙活，這時候，氣多的一方，就能吃掉對方。本圖中白方有 2 口外氣和 1 口內氣，共 3 口氣。黑方有 1 口外氣和 2 口內氣，也是 3 口氣。

圖1

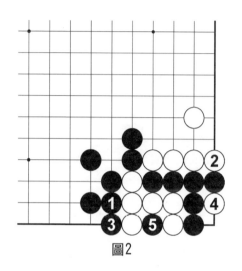

圖2

圖 2

　　雙方的氣一樣多，先緊氣的一方獲勝，本圖黑1開始緊氣，至黑5提掉了白棋。

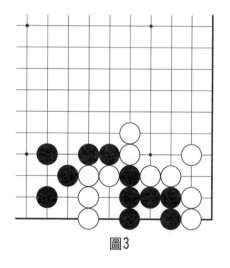

圖3

圖 3

　　在一方有眼，另一方無眼，而且存在公氣的情況下，對殺變得複雜了，我們先來數一數雙方的氣。黑棋有2口公氣和1口內氣，沒有外氣，一共有3口氣。白棋有2口外氣和2口公氣，一共有4口氣，看起來白棋的氣要比黑棋多。

圖4

　　但即使白1先動手緊氣，由於無法去緊黑棋眼裡的內氣，只能先去緊公氣，這樣也就同時減少了自己的氣，黑2緊外氣，此時白棋已經無法下子，因為黑棋的內氣是禁入點，而如果白3再緊公氣的話，也會被黑4提掉。

　　從本圖可以看出，在對殺中，有眼的一方有利，而且是公氣越多越有利，這時的公氣，已經不是雙方共同擁有的氣，而是屬於有眼方。

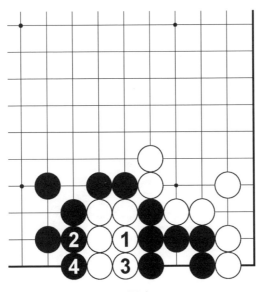

圖4

圖5

　　在黑棋有眼、白棋無眼的對殺中，公氣屬於有眼方，所以我們不能僅看雙方表面的氣數，還要數出雙方真正的氣數，才能正確判斷對殺的結果。

　　本圖中白棋真正的氣數是 A、B 位的 2 口氣，黑棋真正的氣數是 C、D、E 位的 3 口氣，根據「對殺先數氣、氣長殺氣短」的口訣，黑棋氣長，白棋即使先下子，也是白棋對殺失敗。

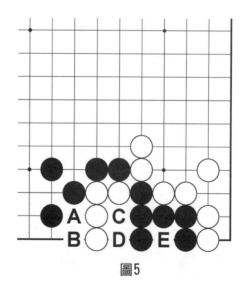

圖5

圖6

本圖中對殺的雙方，黑棋有1口內氣和4口公氣，由於公氣屬於有眼的黑方，所以黑棋共有5口氣，而白棋真正的氣是4口氣，不是8口氣。

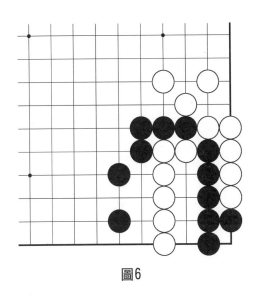

圖6

圖 7

即使白棋先去緊氣，最終也會被殺。這樣的結果，叫做「有眼殺無眼」。

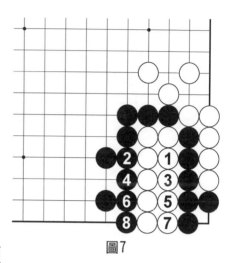

圖7

▲課後練習題

● 黑先

應該怎樣和白棋對殺。

第 1 題 第 2 題

第 3 題

第 4 題

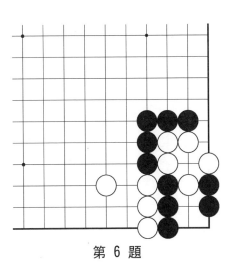

第 5 題

第 6 題

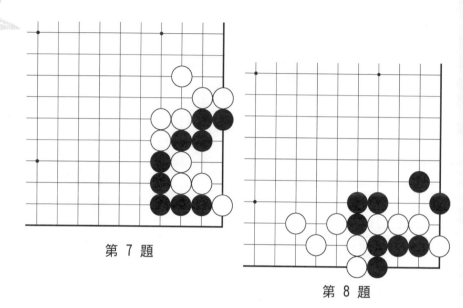

第 7 題

第 8 題

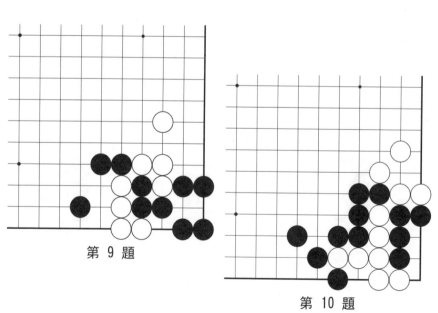

第 9 題

第 10 題

▲計算的重要性

圍棋裡最重要的是什麼呢？那就是計算。在對局中，百分之八十是計算，其餘的是感覺。而如此重要的計算的訓練，是和死活題有直接關聯的。

即使雙方棋子離得較遠的棋局，最終總會形成激烈的接觸戰。到那時，計算就是最重要的事情了。

話雖這麼說，但在教初學者時，也有人不教死活題和對殺，而是教佈局、感覺和棋的步調等。然而，那完全是錯誤的。就如同對不會加減法的兒童，直接去教他們學乘除法一樣。

——**趙治勳九段**

第二十七課

棋局三階段、13 路小棋盤

▲教學要點

一盤棋大致可以分為**佈局**、**中盤**、**收官**三個階段。

開局前幾手棋佔據有利地形，是**佈局階段**；接著棋子接觸在一起展開死活、對殺的戰鬥，是**中盤階段**；大的戰鬥結束以後，雙方在邊界上壓縮對方，擴大自己的地盤，是**收官階段**。

13 路小棋盤由 13 條橫線和 13 條豎線交叉組成，共有 169 個交叉點。

學習 13 路棋盤的下法可以鍛鍊戰鬥力、計算力和收官能力。同學們要努力分清棋子的死活，已經死掉的棋子不要再下（死棋不能逃），也不要去緊對方死棋的氣（死棋不用提），爭取讓每一手棋，都能發揮作用，用來增加自己活棋的數量。

　　棋盤上有很多地方都可以下子，它們的價值大小不同，有的像一枚普通的小石子，有的像貴重稀有的黃金、寶石，我們要去佔領最有價值的地方，就能使自己的地盤大於對方，獲得勝利。

　　多下棋也是提高圍棋水準的最好方法之一，日本的六十四冠王，坂田榮男九段說：「實戰是最好的老師，我是經由實戰才知道圍棋為何物的。」

▲課堂內容

圖 1 （1～10）

　　本節課我們透過一盤實戰對局，來講解 13 路棋盤的下法。黑棋的第一手棋下在右上角，是一種圍棋禮儀。佈局前 4 手棋，都下在了角上的星位，佈局階段下在三、四線上，有利於用比較少的子力佔領邊角上的地盤。黑 5 小飛掛角，是在對白 2 展開進攻，白 6 小飛守角，加強白 2，黑 7 小飛守角，同時攔住白棋。白 8 跳下以後，白 2、6、8 三個士兵配合得非常好，既佔領了左上角的地盤，又互相支援，成為一大塊活棋。

圖1

圖 2 （11 ～ 20）

　　黑 11 打吃，白 12 當然要粘上，黑 13 連接斷點，如果不連，以後白棋下在 13 位，黑棋就會被吃掉。白 14、16 在右下角小飛守角，佔領地盤。黑 17、白 18 都在向外發展。黑 19 尖頂，擋住了白棋，不讓白棋進入左下角，白 20 長，加強白 18。棋局進行至此，雙方佔領邊角地盤，屬於佈局階段。

圖2

圖 3 （21 ～ 30）

　　黑 21 點「三三」，派出勇士襲擊白棋的大本營，白 22 包圍黑棋，對局進入中盤戰鬥階段。白 24 應該下在 25 位，以縮小黑棋的眼位。黑 27、29 做眼活棋，打入戰鬥成功！黑棋 21、23、25、27、29 打入白棋陣地，在裡面蓋了一座小城堡，做出了兩個真眼，成為淨活，在增加了黑方活棋數量的同時，破壞了白棋的地盤。白 30 小飛，一面擴大白棋中間的地盤，一面壓縮黑棋上邊的地盤。

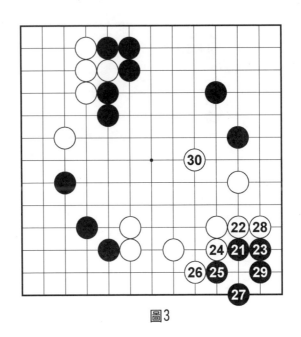

圖3

圖 4 （31 ～ 40）

　　黑 31 防守上邊，雙方地域大致確定，接下來進入收官階段。白 32 小尖，向黑棋地盤前進，黑 33 擋住，白 34 扳，黑 35 再擋住，不讓白棋沖進去，黑 37 補住斷點，守住角地，如果不補斷點的話，白棋會下在 A 位切斷黑 35，黑棋右上角的地盤就會被破壞。

　　白 38 如果走在左下角 B 位，叫做點「三三」，是非常厲害的一手棋。目的是直接破壞黑棋角上的地盤，同時進攻周圍的黑子，那樣就會發生複雜的

戰鬥。為了便於同學們理解，實戰還是選擇了簡單的下法，直接從外面收官，黑39擋住白棋，防守左下角的地盤。

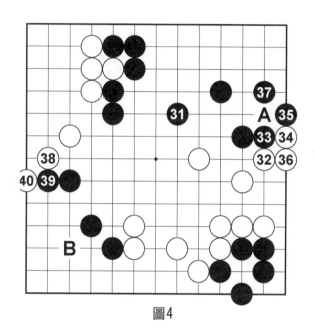

圖4

圖 5　（41～50）

　黑41擋住白棋，黑43虎，補住A位的斷點，黑棋的地盤安全了。白46、48扳粘，黑47擋住，黑49虎，補住B位的斷點。如果大家能夠看到斷點，並補上斷點，就說明圍棋水準不錯了。

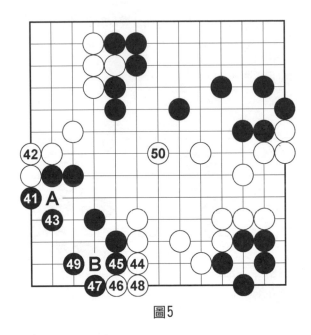

圖5

圖 6 （51 ～ 60）

　　白52看著不起眼，實際上在威脅黑棋的眼位，黑53必須粘上，這樣A位就成為真眼，加上B位一帶的第二個眼，黑棋活棋了。如果反過來，白棋再走到53位的話，A位就成為假眼了，右下角的一塊黑棋就要全部被吃。白54飛，就像在蓋一座小房子，房子裡面的空間越大越好，自己的地盤一定要超過對方，才能獲得勝利。黑55這手棋的用處不大，既沒有增加自己的地盤，也沒有破壞白棋的地盤。黑57想往白棋家裡沖，白58必須擋住，

要是讓敵人沖進來，那可就國破家亡了。

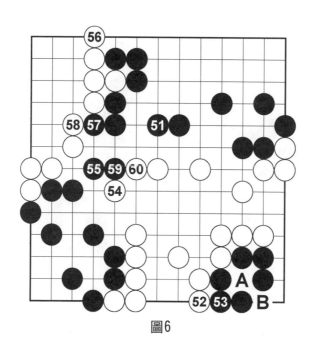

圖6

圖7 （61～70）

　　雙方在邊界線上互相擋住，進入最後的收官階段，這盤棋就要下完了。同學們已經認識圍棋全局的下法了吧。如果按照數字的順序，把這盤棋擺在棋盤上，進行欣賞、學習、研究，叫做「**打譜**」，就是照書擺棋譜的意思，打譜是提高圍棋水準的一種重要的學習方法。

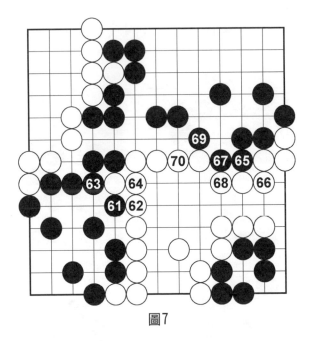

圖7

圖 8 （71 ～ 82）

　　白 72 沖的時候，黑 73 也必須擋住，黑 73 的後面，就是黑棋的國家了，也叫做黑棋的「實地」。白 74、76 又一次扳粘，黑 75 擋住，右下角的兩個眼已經很清楚了，黑棋確保成為活棋。白 80 在自己的地盤裡補棋，是因為地盤裡面有斷點，而且棋子的氣比較緊，不補棋有些危險。黑 81、白 82 是雙方邊界線上最後的交叉點，多佔領一個，自己就能多活一個子，就有可能獲得勝利。所以只要自己的地盤裡面沒有斷點或者漏洞，我們就要努

力前進，擴大國土。不要讓自己的士兵總走在自己的地盤裡，就好像回家睡大覺一樣，不發揮任何作用。也不要下在對方強大的地盤裡面送死，那樣也不會發揮士兵的作用。但如果對方有了漏洞，我們有破壞對方地盤的可能，就要勇敢地衝進去戰鬥。這盤棋中，右下角的黑棋就勇於戰鬥，成功地破壞了白棋的地盤。

　　怎麼樣，下圍棋很有意思吧？同學們要想成為圍棋高手，就需要多下棋、多動腦、多觀察、多總結，希望大家多多努力，爭取早日在圍棋世界裡叱吒風雲，橫掃千軍。

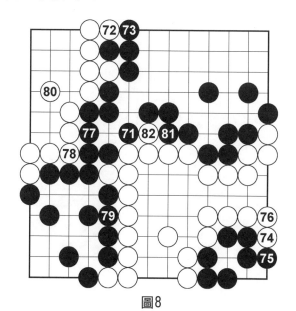

圖8

圖 9

最後判斷一下這盤棋的勝負，在總共 169 個交叉點裡面，黑棋佔領 93 個，白棋佔領 76 個。因為黑棋先下第一手棋，獲得一些便宜，按照圍棋規則規定，在整盤棋下完以後，黑棋要在活棋達到 169 子的一半 84.5 子之後，還要多活出 3.75 子還給白棋，叫做「**貼子**」，貼子數不是整數，是為了避免出現和棋。84.5 子 +3.75 子 =88.25 子，也就是黑棋活棋數量超過 88.25 子為贏棋，達不到 88.25 子為

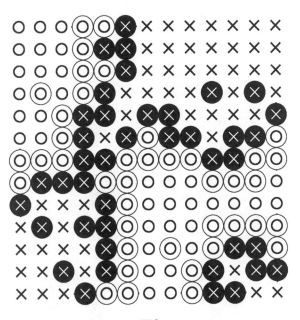

圖9

輸棋。為了方便計算勝負，我們只要記住，在 13 路棋盤中，黑棋佔領 89 個或者 89 個以上的交叉點就是贏棋，達不到 89 個子就是輸棋。本局棋的結果是黑勝 4.75 子。

最後總結一下，白棋輸棋的原因主要有兩點：

（1）在黑 21 點「三三」的時候，由於周圍白棋非常強大，白棋有厲害手段，淨殺黑棋，但實戰下得太平凡，使黑棋活棋，黑棋收穫很大。

（2）白 38 應該在左下角點「三三」，既能破壞黑棋地盤，又能進攻黑棋。

實戰的結果是白棋右下角的地盤被破壞掉，而黑棋左下角的地盤安然無恙，白棋的形勢就落後了。由此可見，下圍棋的時候，強大的戰鬥力，才是贏棋的保障。

▲課後打譜練習

　　請把本節課講解的棋譜和下面的棋譜在 13 路
棋盤上進行打譜練習，每盤棋譜要打譜 20 遍以
上，以加深理解和記憶。

第一譜（1～10）

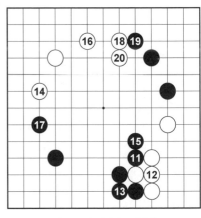

第二譜（11～20）

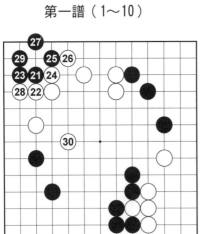

第三譜（21～30）

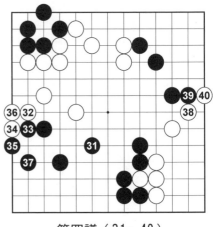

第四譜（31～40）

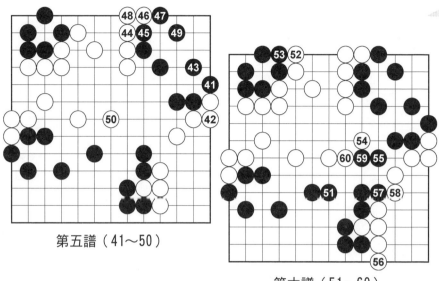

第五譜（41〜50）

第六譜（51〜60）

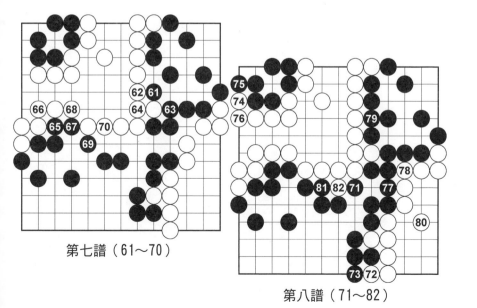

第七譜（61〜70）

第八譜（71〜82）

▲只需計算，不必死記

　　有些人以能背二百個或三百個定石而感到自豪。卻不知那不但無益，而且是毫無價值的事情。腦子裡死記著每步棋之間的次序，棋藝是不會長進的。應該把定石作為序盤階段雙方在角上的作戰步調來加以理解，才能掌握定石的要領。

　　手筋也同樣，死記硬背是不行的。定石和手筋是經過計算之後，認為這樣下好才下的，誰都不會去下自以為不好的著法。只要算清楚了，就不必在乎所下的棋是愚形還是俗手。

　　死活題也同樣，絕不需要去死記硬背。雖然我經常從頭到尾地去看前田先生的死活題集，但粗粗一過目，總會做錯兩三道題。過些日子再通看一遍時，仍會做錯兩三道別的題目。這也證明我每次做死活題時總是重新計算，並沒有死記硬背。

<div align="right">──趙治勳九段</div>

▲圍棋詩詞欣賞

觀　棋

宋·蘇軾

　予素不解棋，嘗獨遊廬山白鶴觀，觀中人皆闔戶晝寢，獨聞棋聲於古松流水之間，意欣然喜之，自爾欲學，然終不解也。兒子過乃粗能者，儋守張中日從之戲，予亦隅坐，竟日不以為厭也。

五老峰前，白鶴遺址。長松蔭庭，風日清美。
我時獨遊，不逢一士。誰與棋者，戶外屨二。
不聞人聲，時聞落子。紋枰坐對，誰究此味。
空鉤意釣，豈在魴鯉。小兒近道，剝啄信指。
勝固欣然，敗亦可喜。優哉游哉，聊復爾耳。

第二十八課

滾打包收與脹死牛

▲教學要點

綜合運用以前學過的撲、打、征、枷等手段，使對方的氣數減少，棋形變壞，叫做「**滾打包收**」。滾打包收就像下完大雪後，我們去滾雪球，開始雪球比較小，但接著越滾越大，成為很大的一團，非常有趣。

當對方包圍住自己的一塊棋，利用撲、打吃等手段，使對方出現禁入點，因不入氣被殺的手段，就是「**脹死牛**」。

「脹死牛」就像大黃牛已經吃得很飽很飽，肚子裡已經無法填進去任何食物了。

▲課堂內容

圖1

白 × 兩子切斷了黑棋，黑棋想吃掉白棋這兩子的話，用征吃的方法是不能成立的，必須想出更好的辦法。

圖1

圖2

黑1枷，好棋，白2向外沖，黑3擋住進行滾打，是重要的一手棋，讓白4提子之後，黑5再繼續打吃，白棋被打成一團，棋形成為「愚形」，而且氣非常少，黑棋所運用的戰術，就是「滾打包收」。

圖2

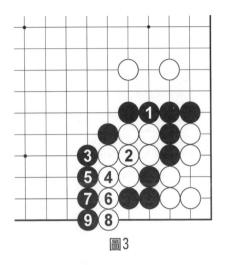

圖3

圖3

接圖2，黑1之後，白棋如2位以下逃跑，會被黑棋一氣征吃，滾打包收的威力確實巨大。

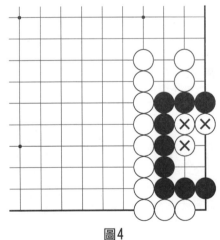

圖4

圖4

黑棋的大眼裡面，有3個白子，黑棋想吃掉白子並不難，但要注意吃子以後，自己是不是活棋。

圖 5

如果黑 1 直接打吃，白 2 團成方四，即使黑 3 提子，黑棋也是方四的大眼，沒有成為活棋。

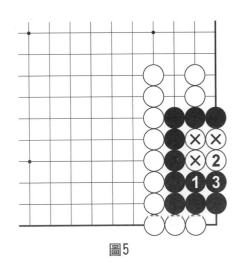

圖5

圖 6

黑 1 直接撲，不讓白棋做成方四，白 2 提子，黑 3 再打吃，這時候由於氣太緊，白棋無法在 1 位落子，以後黑棋在 1 位提掉白棋，成為活棋。黑棋這種活棋的方法，就是「**脹死牛**」。

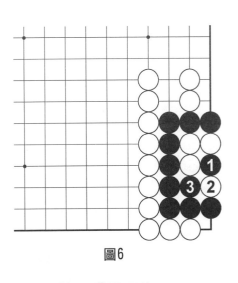

圖6

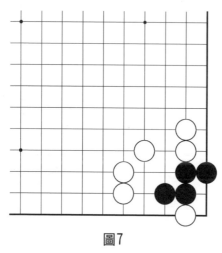

圖7

圖 7

　　角上的黑棋,能做成淨活嗎?

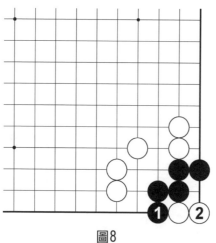

圖8

圖 8

　　如果黑1打吃白棋,白2長,黑棋只有一個眼,成為淨死。

圖 9

黑 1 先撲，在白 2 提後，黑棋不需要找劫材，只要在黑 3 打吃就成為了「脹死牛」，黑棋是淨活。

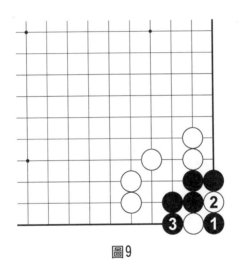

圖9

▲課後練習題

一、黑先

請用**滾打包收**的方法吃掉白棋。

第 1 題　　　　　第 2 題

第 3 題　　　　　第 4 題

第 5 題　　　　　　　第 6 題

二、黑先

請用**脹死牛**的方法做活黑棋。

第 1 題　　　　　　　第 2 題

第 3 題

第 4 題

第 5 題

第 6 題

第 7 題　　　　　　　　第 8 題

第二十九課

挖吃與烏龜不出頭

▲教學要點

　　在對方間隔一路的兩個子中間下子，叫做「挖」。

　　「挖」經常被用來切斷對方的棋子，是一種積極嚴厲的手段。

　　「烏龜不出頭」是一種有趣的棋形，利用挖和滾打包收的技巧，使對方的棋子像小烏龜被按住腦袋一樣，無法逃跑。

▲課堂內容

圖1

白×三子把黑棋切斷，黑棋必須吃掉白棋，才能把兩塊黑棋做活，要想辦法，不能讓白棋三子和周圍的白棋完整連接上。

圖1

圖2

黑1直接打吃的話，白2、4逃出去了，黑棋失敗。

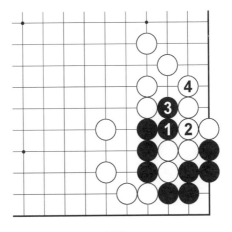

圖2

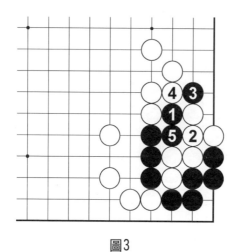

圖3

圖3

　　黑1挖，好棋，白2粘，黑3攔住白棋的出路，白棋被殺。

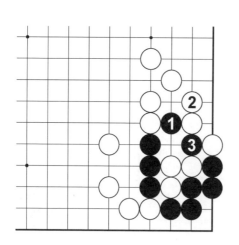

圖4

圖4

　　白2這樣逃跑，黑3倒撲，白三子還是被吃。

圖 5

　　白 2 從 外 面 打
吃，黑 3 粘上，白三
子已經成為接不歸。

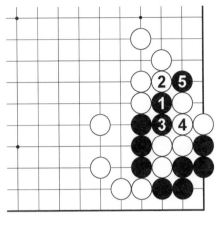

圖5

圖 6

　　黑白雙方 × 三
子都只有 3 口氣，黑
棋只有吃掉白三子，
才能救活自己。

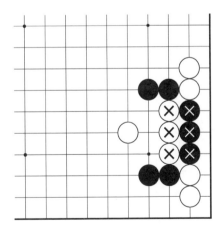

圖6

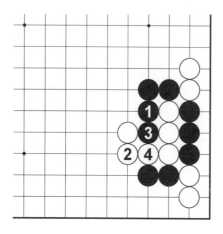

圖7

圖 7

如果黑1沖，白2成為「雙」的棋形，白棋順利出頭，黑棋失敗。

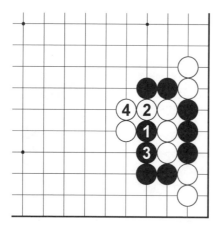

圖8

圖 8

黑1挖，是好棋，但白2打吃的時候，黑3錯失良機，又被白4逃出去了。

圖 9

　　白 2 打吃的時候，黑 3 擋住，滾打白棋，到黑 5 為止，白棋的形狀像一隻小烏龜，小烏龜的腦袋無論是伸出去，還是縮回來，都會被吃掉。這個棋形，就是「**烏龜不出頭**」，也叫做「**龜不出頭**」。

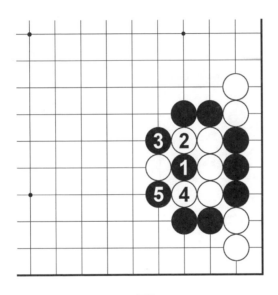

圖9

▲課後練習題

● 黑先

請幫助黑棋吃掉白棋。

第 1 題　　　　　第 2 題

第 3 題　　　　　第 4 題

第 5 題

第 6 題

第 7 題

第 8 題

第 9 題

▲圍棋的計算

　　圍棋的計算是判斷、選擇與算度三者的結合。這種計算，在每盤棋中都有。這裡有純粹的計算，我走這步，你必須得走那步，可以一直算到五十多步。接下來就有選擇問題，還有判斷問題。

　　一步棋有幾種變化，一種變化算下去是怎樣，另一種變化又是怎樣，這時就需要選擇，到底哪一種下法更適合，這就需要判斷。

　　還要替對方判斷，對方會選擇怎樣的應對，這

樣就能知道局面會向什麼方向走。這些方面綜合起來，才是圍棋的計算。

棋手的計算還沒有到完美無缺的地步。很多判斷是模稜兩可，所謂算度也僅僅是一個大致的構想，大概這是有感覺成分吧，感覺成分很濃。感覺這種穩當，可以得六分了，感覺那樣危險，但或許可以得八分。

棋手有不同性格，那些「黑」的一定要把你打趴下，會選擇八分但危險的棋。而六分的選擇常常出自比較穩健的棋手。

因此，並不是有的棋沒算到，算也算到了，根據棋手的性格和形勢判斷的水準，下出的棋是會不同的。

對我來說。我從開始一直到中盤後半盤，一般不點目，只是以子的效率來看形勢，一直到最後才以精確點目來計算勝負。很多棋手同我差不多。但另一些棋手很早就以精確的計算進入點目，大約進入中盤後他們就在計算目數。這是棋手的習慣不一樣。

我小時候由於水準有限，思路比較單一，計算是以局部為主，而現在以大局為主，純粹的計算被

在計算基礎上的判斷所取代了。

我成了高段棋手之後，常常有一種新的迷惑，這就是搞不清哪一步棋更好。這比沒有選擇的單一的計算更使人猶豫。這或許是因為我的境界還沒有到一定的高度吧。

有統一答案的大部分至多是局部死活。而關於全局的下法，不同風格，不同境界的人會有不同下法。對同一步棋，棋手與旁觀者爭論很多，如前所說，有人不喜歡下看不清的棋，寧可吃點虧；而有人情願冒險也要下可能多得利的棋。例如有兩點選擇，我的選擇聶衛平認為是過緩。而聶衛平的選擇，我會認為過強。這是我們的棋風所致。

——俞斌九段

第三十課

立與金雞獨立

▲教學要點

　　把自己的棋子從三線向二線長，或者從二線向一線長，叫做「立」，也叫「下立」。

　　自己的棋子向一線下立以後，把對方切斷形成對殺，由於氣緊，對方無法緊氣，這叫做「**金雞獨立，兩邊不入氣**」。

▲ 課堂內容

圖1

圖1

　被包圍的白棋，看似已經有兩個完整的真眼，黑棋必須走出高著，才能破眼。

圖2

圖2

　如果黑1撲，白2連上，成為真眼，黑棋失敗。

圖3

　　黑1立，是出人意料的妙手，看似沒有直接進攻白棋，但白2做眼，黑3撲，白棋無法做成真眼。

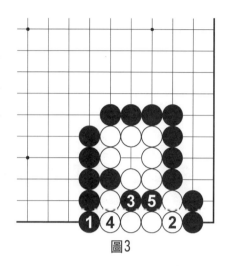

圖3

圖4

　　如果白2在這邊做眼，黑3仍然撲入破眼，由於黑1的存在，白棋氣緊，無法做活。

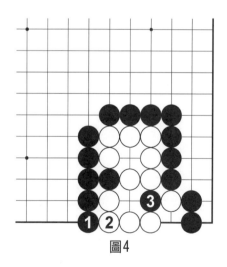

圖4

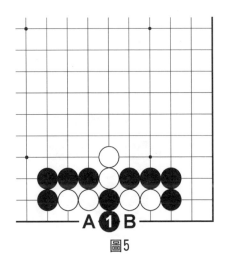

圖5

圖5

　　黑1立，把白棋切斷，由於白棋氣緊，在A、B位下子，就會被黑棋提掉，白棋在A、B位不入氣，這就是「金雞獨立」。

圖6

圖6

　　雙方對殺，黑×比白×兩子少一口氣，黑棋可以利用角上的特殊性，做成金雞獨立殺白。

圖7

如果黑1直接緊氣，是無謀之著，白2打吃的方向正確，黑棋被吃。

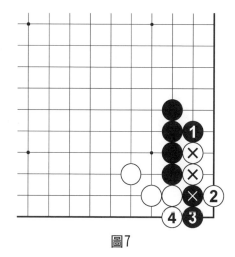

圖7

圖8

黑1立，利用角上一、二線的特殊性，巧妙長氣，至黑3，白棋兩邊不入氣，成為金雞獨立，白棋被殺。

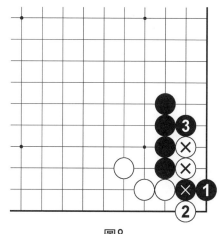

圖8

▲課後練習題

● 黑先

請幫助黑棋吃掉白棋。

第 1 題　　　　　第 2 題

第 3 題　　　　　第 4 題

第 5 題　　　　　　　　第 6 題

▲多做死活練習

常常有人問專業棋手，怎樣才能增強實力？對這一類的問題，我們感到很難回答。

我個人覺得多做死活練習，就是增強實力的最好方法。

有人會說：「死活練習？看著就頭痛！」

怕做死活的人很多。但是這種練習既可以訓練自己發現手筋和急所，又可以養成默看、默算的習慣，確實是提高棋藝水準的最佳方法。我的棋也是靠做死活提高的。在我當木谷實先生的學生時，先生幾乎每天都要給我們出死活題。我們把答案拿給

先生看，如果先生一句話也不說就退還給我們的話，就是答錯了。這樣要反覆若干次，直到得到正解，就馬上進行下一道。現在回過頭來看，當時的收穫是極大的。

解答時最重要的是要從簡單、基本的問題入手，紮紮實實地練好基本功。然後再循序漸進地提高問題的難度，此外實在解不出來的時候，看看答案也是很好的學習方法。

──加藤正夫九段

▲圍棋詩詞欣賞

陳毅先生熱心提倡圍棋運動，並提出「國運興、棋運興」的論斷，支持透過中日圍棋交流，使古老的圍棋文化在世界範圍內發揮影響。本篇是陳毅先生給圍棋界的題詩。

題《圍棋名譜精選》

陳 毅

紋枰對坐，從容談兵。研究棋藝，推陳出新。
棋雖小道，品德最尊。中國絕技，源遠根深。
繼承發揚，專賴後昆。敬待能者，奪取冠軍。

第三十一課

斷與夾的手筋

▲教學要點

　　把對方的棋子切斷，使對方的棋子變弱，是最直接的進攻手段，請同學們記住「棋從斷處生」的格言。這句話的意思是說，把對方的棋子切斷，就會產生很多攻擊的機會，取得很大的收穫。

　　走一手棋，把對方的棋子夾在自己的棋子中間，叫做「夾」。

　　● 手筋：巧妙、厲害的著法，叫做「妙手」或「手筋」。我們常說斷的手筋、夾的手筋、撲的手筋，是說這樣的下法效果很好，是好棋。

　　● 棋筋：起到切斷對方作用的，重要的棋子叫做棋筋。棋筋的死活，還關係到雙方棋子的死活，我們要儘量保護自己的棋筋，吃掉對方的棋筋。

▲課堂內容

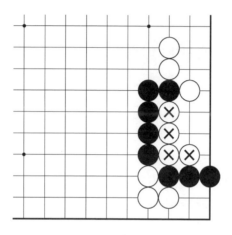

圖1

圖 1

白×四子是切斷黑棋的棋筋，黑棋必須想辦法吃掉它。

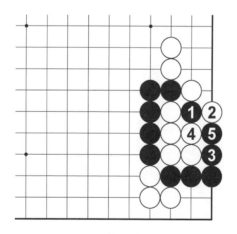

圖2

圖 2

黑1「棋從斷處生」，至黑5打吃，白棋斷點太多，成為接不歸被吃。

圖3

黑棋只有兩口氣，可謂危在旦夕，這樣的黑棋也能逃生嗎？

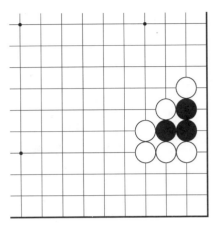

圖3

圖4

黑1抓住白棋的斷點，白2粘，黑3再打吃，吃掉白棋，衝出包圍圈，這樣的切斷手筋，同學們在對局中會經常遇到，下棋時要多注意斷點。

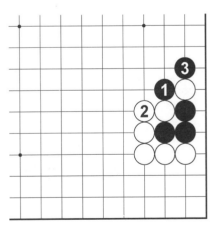

圖4

圖5

圖 5

黑棋怎樣利用周圍棋子的配合吃掉白A？

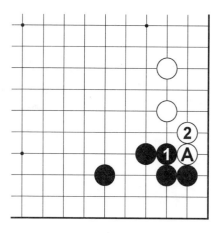

圖6

圖 6

如果黑1簡單緊氣，白2退，把A位的白子連回去了，黑棋失敗。

圖 7

　　黑 1 夾，切斷白棋的退路，白棋被吃，黑棋成功。

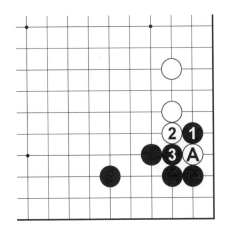

圖7

圖 8

　　黑棋先下，請幫助黑棋吃掉白 × 兩個子。

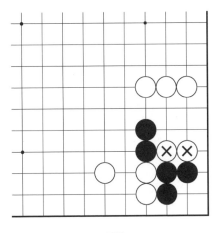

圖8

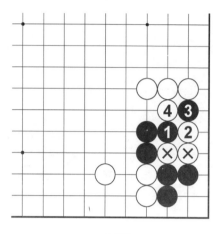

圖9

圖 9

　　如果黑1緊氣，被白2拐回去，和外面的白棋取得聯絡，黑棋失敗。

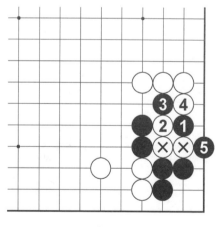

圖10

圖 10

　　黑1是夾的手筋，白2沖，被黑3擋住，黑棋成功了。

▲課後練習題

● 黑先

請幫助黑棋吃掉白棋。

第 1 題　　　　　　　第 2 題

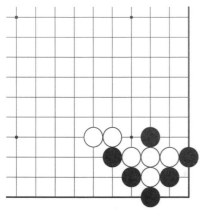

第 3 題

第 4 題

第 5 題

第 6 題

第 7 題

第 8 題

第 9 題　　　　　　第 10 題

第三十二課

大頭鬼與倒脫靴

▲教學要點

利用沖斷、棄子、滾打包收的方法去緊氣，使對方的棋形好像一個大腦袋、小身子的人，叫做「**大頭鬼**」。大頭鬼的棋形，還有一個名稱叫做「**秤砣**」。

主動送給對方很多棋子，然後在被提掉子的空間裡下子，反而又吃掉對方，叫做「**倒脫靴**」，也叫做「**脫骨**」，是脫胎換骨的意思。

倒脫靴的棋形非常有趣，好像變魔術一樣。

▲課堂內容

圖1

黑 × 兩子和白 × 兩子展開對殺，雙方都有 3 口氣，但白棋有白 A 幫助，黑棋必須走出「大頭鬼」的高級手筋，才能在對殺中取勝。

圖1

圖2

黑 1 沖， 黑 3 斷，白 4 打吃的時候，黑 5 故意多送一子給白棋吃，至白 8，白棋吃掉角上兩顆黑子，但是戰鬥還沒有結束。

圖2

圖3

圖 3

接圖 2，黑 1 再撲，這樣反覆送吃之後使白棋的氣減少，至黑 7 打吃，黑快一氣殺白。白 2 提掉黑 1 之後，白棋是「大腦袋，小身子」的形狀，成為大頭鬼被殺。大頭鬼的戰術非常複雜，第一次學習，同學們只要稍有瞭解就可以，等水準提高以後，再多練習幾次，就能完全掌握了。

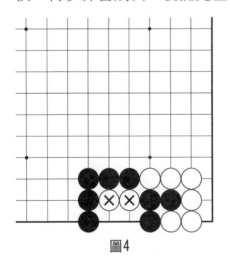

圖4

圖 4

白 × 兩子有兩口氣，而黑棋三子只有最後一口氣了，現在要求黑棋吃掉白棋，怎樣才能做到呢？

圖 5

　　黑 1 沖，白 2 提，白棋安然無恙，黑棋失敗。

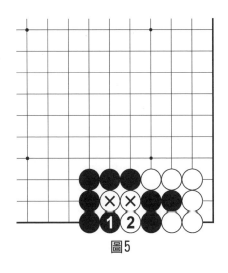

圖5

圖 6

　　黑 1 把死棋逃跑，走成曲四形狀，是「倒脫靴」的手筋。

　　白棋下在 2 位提掉黑 4 個子以後，黑棋再於 A 位切斷，反吃白子，整個過程好像變魔術一樣，非常有趣。

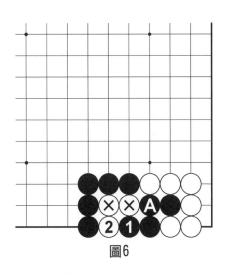

圖6

圖7

圖7

圖 7

黑棋被白棋包圍，白×撲入破眼，黑棋能夠活棋嗎？

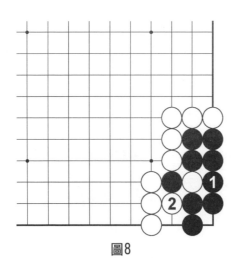

圖8

圖 8

如果黑 1 只顧吃子，白 2 破眼之後，黑棋成為假眼，整塊黑棋全部被殺。

圖 9

　　黑1冷靜地黏上，待白2提掉黑棋「方四」形狀的四子後，黑3在×位打吃，成為倒脫靴，反而吃掉白棋兩子，最重要的是這樣可以幫助黑棋做出兩個真眼，使整塊棋成為活棋。

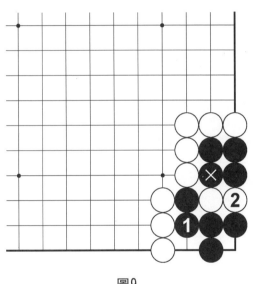

圖9

▲課後練習題

● 黑先

請幫助黑棋戰勝白棋。

第 1 題　　　　　第 2 題

第 3 題　　　　　第 4 題

第 5 題　　　　　　　　　　第 6 題

▲學習圍棋，死活最重要

最近，日本關西棋院的職業棋手披露了如何能迅速提高圍棋水準的秘訣，大多數職業棋手認為：

一是要盡可能地多做簡單的死活題，二是儘量多對局，三是向圍棋高手學習，四是下棋時要認真思考。

無獨有偶，最近日本圍棋資料庫進行的「怎樣進步最快」的調查中，業餘棋手們首推的也是儘量多做簡單的死活題，這成為此次調查的一段趣話。

關西棋院大部分職業棋手認為，多做死活題是培養準確計算能力的最好方法，尤其是反覆做簡單的、不太傷腦筋的死活題，能培養判斷能力，畢竟下圍棋不能只是一廂情願地思考，還要正確地計算。

今村俊也九段提出了「一天做一道死活題」的建議；一些職業棋手認為多下棋也有助於提高棋力，他們特意提到了要與比自己水準高的人下棋，並且多參加實戰，以積累經驗；有的棋手主張應該找一個好老師；有的棋手認為應該認真對待每一盤

棋，並好好反省自己下過的棋；有人提出不要因循守舊，比如不斷變換棋風也有助於進步；還有一些棋手認為應該有一個自己的競爭對手，要想方設法地去戰勝他。當然，有興趣，有誠心，能堅持不懈，無疑是提高棋藝的必備條件。

而在日本圍棋資料庫對棋迷進行的調查中，絕大多數棋迷也認為多做簡單的死活題進步最快；其次是認為應該反覆觀摩自己喜愛棋手的棋譜，或者學習古典名局譜；第三種觀點則是認為應該接受圍棋高手的指導，或與比自己強的棋手對弈；還有一些人認為到圍棋會所下棋，或聽圍棋講座也能提高棋藝。

實際上，圍棋泰斗吳清源就曾經說過提高圍棋水準的最好辦法是多做死活題，原因是既能夠培養正確的計算能力，又可以站在對手的立場上思考，可以算得更深。看來，學習圍棋的重中之重當屬死活二字，若想迅速提高圍棋水準，不重視死活是絕對不行的。

第三十三課

氣數的計算

▲教學要點

在對殺的時候，需要把雙方的「氣數」算清楚，如果自己的氣已經比對方多，就可以吃掉對方，不需要再去緊氣了。反之，如果自己已經比對方少了五六口氣，再去緊氣也沒用了，這時應該找有用處的、價值大的棋去下。

棋子的氣，表面看起來很容易數，但在實戰過程中，有的氣處於虎口的位置，使對方不能入氣，有的氣在眼裡面，成為了禁入點，這樣的地方都不能直接去緊氣，需要先做好準備工作。

這種對方不能入氣的地方，暗藏著一些氣，叫做「暗氣」，學習數氣，主要是要學會數暗氣。這裡所說的暗氣，可不是武俠電影裡面的飛刀、袖箭之類的「暗器」，同學們可要區分清楚。

▲課堂內容

圖1

黑白雙方正在對殺，請數一數雙方各有幾口氣。

圖1

圖2

黑×六子，表面看來只有B、C位的2口氣，但由於白棋氣緊，這兩點都不能直接入氣。所以白棋必須先在A位下子連接，然後才能在B位緊氣，最後在C位提子。黑棋真正的氣是3口氣，A位就是黑棋的暗氣。

圖2

圖3

圖3

白〇六子，表面看來只有B、C位的2口氣，但由於黑棋氣緊，這兩點都不能直接入氣。所以黑棋必須先在A位下子連接，然後才能在B位緊氣，最後在C位提子。白棋真正的氣是3口氣，A位就是白棋的暗氣。

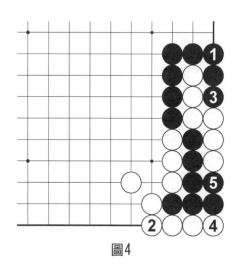

圖4

圖4

黑白雙方都是3口氣，先緊氣的一方獲勝，至黑5，黑棋對殺快一氣。

圖 5

　　白 × 四子，共
有幾口氣？

　　黑棋應該從哪裡
開始緊氣？

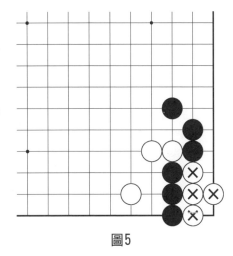

圖5

圖 6

　　黑棋不能直接
在 3 位緊氣，需要先
下 1 位，1 位就是白
棋的暗氣，白棋共有
1、3、5 位 3 口氣。

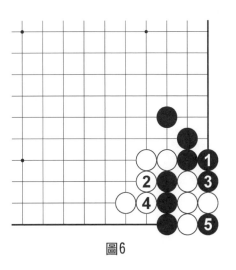

圖6

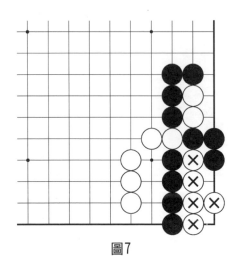

圖7

圖7

　　白 × 五子有幾口氣？

　　黑棋能否在對殺中獲勝？

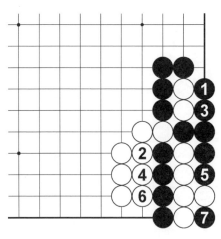

圖8

圖8

　　由於黑棋不能先緊白棋眼裡的氣，5位也不能直接入氣，所以黑棋只能從1位開始緊氣，黑3提掉兩個白子之後，才能下在5位，最後佔領7位，吃掉白棋。黑棋共有1、3、5、7位4口氣。

▲課後練習題

● 黑先

請幫助黑棋吃掉白棋。

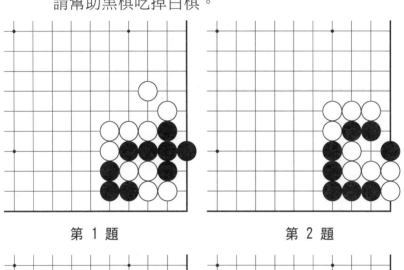

第 1 題　　　　　　　　第 2 題

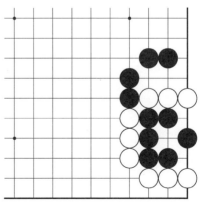

第 3 題　　　　　　　　第 4 題

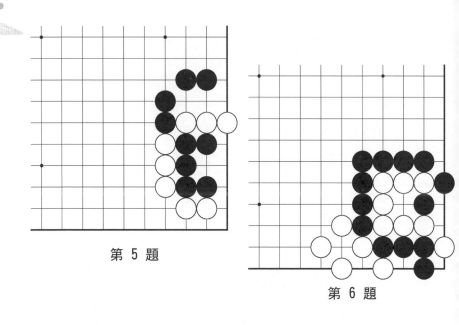

第 5 題

第 6 題

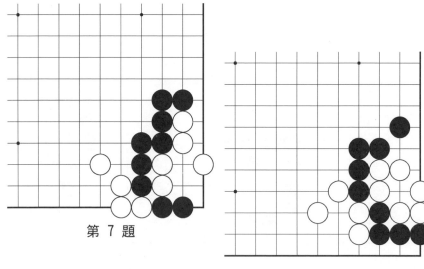

第 7 題

第 8 題

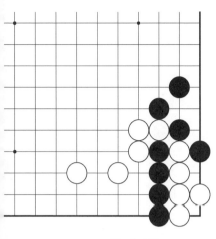

第 9 題　　　　　　第 10 題

▲圍棋詩詞欣賞

詠觀棋

清·袁枚

悟得機關早，都緣冷眼明。

代人危急處，更比局中驚。

張步臨奔海，陳宮見事遲。

分明一著在，未肯告君知。

肯捨原非弱，多爭易受傷。

中間有餘地，何必戀邊旁？

觀棋和韻　其五

明末清初・吳偉業

玄黃得失有誰憑，上品還推國手能。

公道世人高下在，圍棋中正柳吳興。

觀棋和韻　其六

明末清初・吳偉業

莫將絕藝向人誇，新勢斜飛一角差。

局罷兒童閑數子，不知勝負落誰家？

逢錫山過叟

明末清初・朱茂曙

圍棋第一品，知有過文年。

相值三衢市，且停千里船。

寧愁斧柯爛，不願燈花偏。

倚數本河洛，問君然不然？

第三十四課

大眼的氣數
（三 3、四 5、五 8、六 12）

▲教學要點

　　不點死和一點死的大眼，雖然不能做出兩個眼，但它們有很多的氣，如果和對方展開對殺的話，是有利的。這節課我們來學習不同形狀的大眼究竟有幾口氣。

　　在學習大眼氣數的時候，我們不去數「點不死」的直四、曲四、板六的氣，因為它們可以做出兩眼活棋，而活棋是永遠殺不死的，可以看成是有無數的氣。

　　大眼的氣數非常複雜，為了便於記憶，同學們要記住一句數氣的口訣：「三3、四5、五8、六12」，口訣前面的三、四、五、六，指的是大眼的形狀，後面的數位指的是它們有幾口氣。這句口訣

的意思是直三、曲三有 3 口氣；方四、丁四有 5 口氣；刀把五、梅花五有 8 口氣；葡萄六有 12 口氣。

▲課堂內容

圖 1

從直二開始研究，直二的大眼有 2 口氣，和它對殺的黑棋也有 2 口氣，在氣數相同的情況下，黑棋先緊氣，快一氣殺掉白棋。

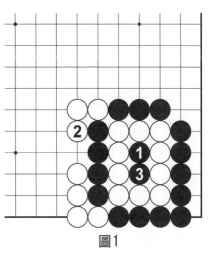

圖1

圖 2

白棋是直三的棋形，和這塊白棋對殺的黑棋，有 3 口氣。

黑 1 點死白棋的同時，也起到緊氣的作用，白 2、黑 3 互相緊氣以後，白 4 可

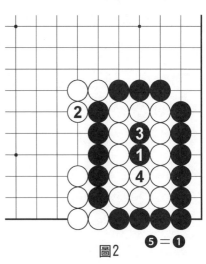

圖2　❺＝❶

以提掉黑1、3二子，白4提子之後，白棋的大眼縮小成為直二，黑5又下在黑1的位置，繼續進入大眼內部緊氣，黑棋快一氣殺白。

雖然過程有些複雜，但和3口氣的黑棋比較，黑棋快一氣殺白，說明原來白棋也是只有3口氣。曲三的大眼的氣數和直三一樣都是3口氣。

圖3

黑棋擁有方四的大眼，和它對殺的白棋有5口氣，如果黑棋先下，最後誰能獲勝呢？

圖3

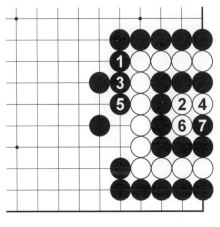

圖4

圖4

　　黑1開始緊氣，到白6打吃的時候，黑7提掉白棋，大眼從方四變成了曲三，有3口氣，此時白棋只有2口氣了，黑棋快一氣殺白。這說明方四的大眼並不是表面上的4口氣，由於黑棋提子能夠長氣，黑棋實際上有5口氣。所以在和5口氣的白棋對殺時，黑棋先走，正好快一氣吃掉白棋。

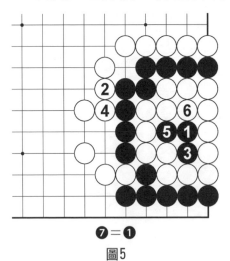

7＝1

圖5

圖5

　　黑棋和白棋丁四大眼對殺，黑棋有5口氣，黑1點死丁四，然後雙方緊氣，白6提子後，黑7再點在1位緊氣，黑棋快一氣殺白，所以白棋丁四大眼，也是5口氣。

圖6

白棋刀把五大眼和黑棋對殺，黑棋有8口氣，現在如果輪到白棋下子，可以直接把刀把五做成兩眼，活棋以後，自然也就不存在對殺了。如果輪到黑棋下子，應該怎樣緊氣，誰的氣長呢？

圖6

圖7

黑1點死白棋，才能和白棋對殺，白8提子後，形成方四，方四大眼有5口氣，白棋也有5口氣。下一手，黑棋在大眼裡面繼續緊氣，黑棋快一氣獲勝。這說明，白棋的刀把五大眼有8口氣，所以也有8口氣的黑棋先緊氣，正好快一氣獲勝。

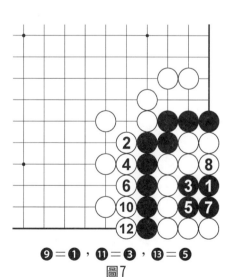

⑨=❶，⑪=❸，⑬=❺
圖7

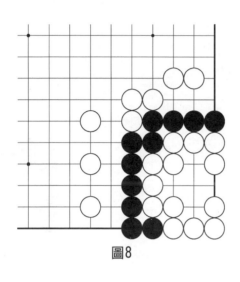

圖8

圖8

白棋梅花五大眼和8口氣的黑棋對殺，黑棋第一手應該下在哪裡，雙方誰的氣長呢？

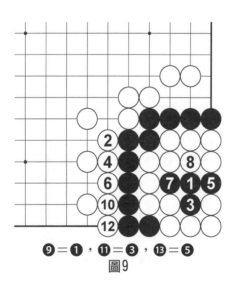

❾=❶，⓫=❸，⓭=❺

圖9

圖9

梅花五也是8口氣。黑棋第一手必須點眼，至白8提，成為丁四，黑9繼續點在1位緊氣，黑棋快一氣殺白。

圖 10

雖然大家已經知道大眼裡面的氣很多，但是仍然很難想象，葡萄六的氣竟然有 12 口之多，黑棋也必須有 12 口氣，還得先走第一手，才能吃掉白棋的葡萄六。

圖10

圖 11

葡萄六有 12 口氣。從黑 1 點眼開始，雙方進入漫長的緊氣過程，白 10 提掉之後，成為刀把五，還有 8 口氣，此時黑棋也還剩餘 8 口氣，黑 11 再點於 1 位，快一氣殺白。

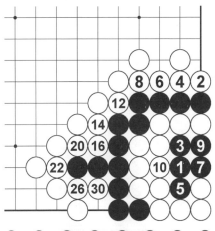

㉖＝❶，⑬＝❸，⑮＝❺，⑰＝❼
⑱＝❾，⑲＝❶，㉑＝❸，㉓＝❺
㉔＝❼，㉕＝❶，㉗＝❸，㉘＝❺
㉙＝❶，㉛＝❸，⑪＝❶
圖11

▲課後練習題

● 黑先

請幫助黑棋吃掉白棋。

第 1 題 　　　　第 2 題

第 3 題 　　　　第 4 題

第三十五課

棋筋和廢子

▲教學要點

在我們初學圍棋的時候，是從學習吃子技巧開始的，只要能吃掉對方的棋子，就是勝利。但真正下圍棋的時候，勝負標準是看誰圍的地盤大，目數多，即是比誰的活棋數量多，而不是比誰吃的子多。想成為圍棋高手，必須學會每手棋價值大小的判斷。在吃子之前，先要想想，吃掉的是重要的棋子，還是沒用的廢子。

在對方的斷點上起到切斷對方弱棋作用的棋子，叫做棋筋。棋筋的價值大，就像黃金寶石。能吃掉對方的**棋筋**，收穫也大。

棋盤上零星散亂的起不到幫助戰鬥作用的棋子，叫做**廢子**。在佈局和中盤戰鬥中，不要把寶貴的一手棋用來吃價值不大的廢子。廢子就像爛香蕉、爛蘋果，我們不要去吃它。

▲課堂內容

圖1

圖2

圖1

　　被黑棋打吃的白×，是棋筋還是廢子？吃掉它的價值大不大？在下子之前，我們要思考明白。

圖2

　　先站在白棋的角度觀察一下，如果白1救出白×，周圍的黑棋連接依然完整，白1和白×兩子就像一頭撞在黑棋的銅牆鐵壁上，無法對黑棋構成任何威脅，而且3個白子仍然很不安全。這說明，白×是廢子，雙方都應該去找其他更有價值的地方下子，不應該把一手棋浪費在這裡。

圖 3

　　再和本圖對比一下，如果白1救活白×，同時
和白A相配合，切斷了黑棋，黑棋被殺。

　　本圖中的白×，起到切斷黑棋的作用，關係
到黑棋的死活，是棋筋。它的價值很大，雙方都應
該馬上在這裡下子。

圖3

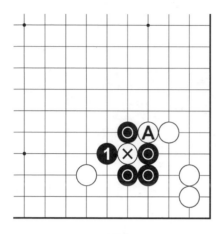

圖4

圖 4

　　黑 1 提掉白棋的棋筋之後，整塊棋出路廣闊，成為了活棋。

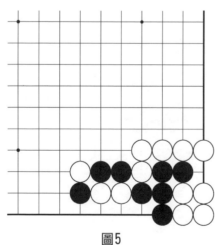

圖5

圖 5

　　圖中棋形複雜，黑棋要看明白，吃哪些白子可以獲得最好的結果。

圖6

如果黑1去吃白四子，僅僅在角上成為方四，只有一個眼，白2後，黑棋全部成為死棋，因而黑1吃的是廢子。

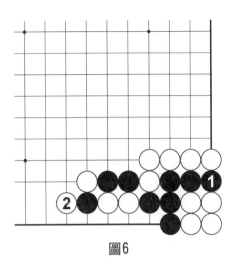

圖6

圖7

黑1在這邊吃掉白棋兩個棋筋，是正確的下法，黑3後，黑方活棋了。

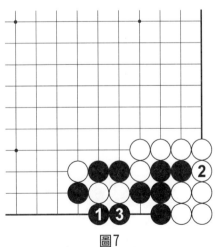

圖7

▲課後練習題

● 黑先

請判斷黑棋應該吃掉哪些白子。

第 1 題　　　　　第 2 題

第 3 題　　　　　第 4 題

第 5 題　　　　　　　　第 6 題

第三十六課

長氣和撞氣

▲教學要點

在雙方對殺的時候，如果自己的氣沒有對方的氣多（長），直接緊氣就會失敗。這時，如果能增加自己的氣，使自己的氣數超過對方，然後再去緊氣，就可以勝利了，這種增加自己的氣數的過程，就叫**長氣**。

如果用自己的棋子撞向對方強大的棋子，就好像用腦袋去撞牆一樣，肯定會吃虧的，這樣不但不能長氣反而減少了自己這塊棋的氣，這就是**撞氣**。有時候，撞氣會把自己的活棋撞死。

圍棋對局中，每一口氣都非常重要，都可能決定對殺的成敗，都可能影響一局棋的勝負。

▲課堂內容

圖1

黑×只有2口氣，白×三子有3口氣，黑棋應該怎麼辦？

圖1

圖2

如果黑1緊氣，白2、4快一氣殺黑，黑棋失敗。

圖2

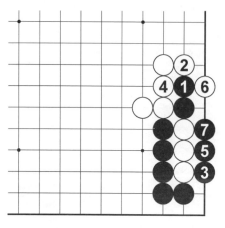

圖3

圖 3

既然氣不夠，黑1先把自己的氣延長，變成了4口氣，超過了白棋的3口氣，然後再回頭從容緊氣，黑棋獲得了勝利。

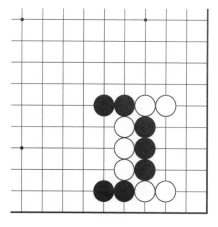

圖4

圖 4

本圖中的黑棋應該怎樣下最好？

圖 5

如果黑棋隨手在 1、3 位撞氣，就會把自己 3 口氣的一塊棋撞得只剩下 1 口氣，反而被吃了。

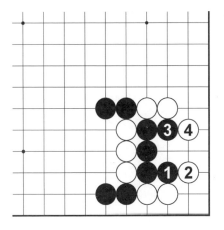

圖5

圖 6

黑 1 跳，也無法長氣，至白 6，黑棋還是撞氣而被吃了。

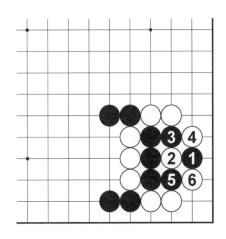

圖6

圖 7

黑 1 只要不去撞氣，直接緊氣，就能快一氣殺白。

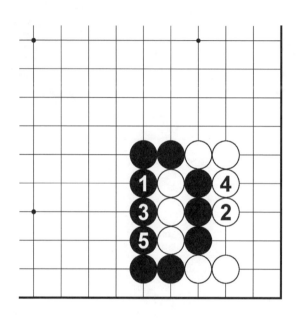

圖7

▲課後練習題

● 黑先

請幫助黑棋吃掉白棋。

第 1 題

第 2 題

第 3 題

第 4 題

第 5 題　　　　　　　第 6 題

▲圍棋詩詞欣賞

佚老關中作

明·丈雪

人生好似一枰棋，局局贏來何作奇。
輸我幾分猶自可，讓他兩著不為遲。
休將勝負爭閒氣，毋倚神機相戰持。
埋伏不如休意馬，心王常湛即摩尼。

月夜對弈

清·駱綺蘭

蕉陰分韻罷，棋興月中生。

黑白仍如舊，贏虧卻屢更。

思深情轉惑，靜極子無聲。

局盡天將曉，殘星數點明。

爛柯石

唐·孟郊

仙界一日內，人間千歲窮。

雙棋未遍局，萬人皆為空。

樵客返歸路，斧柯爛從風。

唯余石橋在，獨自凌丹虹。

贈弈士和蘭如

清·薛雪

憶昔白門道，別君風雪中。

九年重把訣，四海各飄蓬。

敵手知何處，故人皆老翁。

從教柯爛盡，一局與誰同。

總 複 習

一、吃子手筋題

黑先，請幫助黑棋吃掉白棋，按照解答圖的方法，用鉛筆在題目上寫出答案。

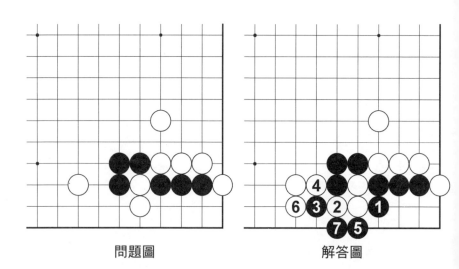

問題圖　　　　　　解答圖

第 1 題

第 2 題

第 3 題

第 4 題

第 5 題

第 6 題

第 7 題

第 8 題

第 9 題

第 10 題

第 11 題

第 12 題

第 13 題

第 14 題

第 15 題

第 16 題

第 17 題

第 18 題

第 19 題

第 20 題

第 21 題

第 22 題

第 23 題

第 24 題

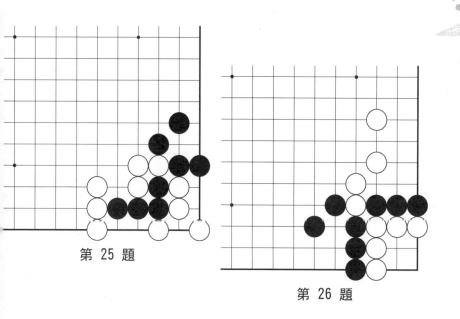

第 25 題

第 26 題

第 27 題

第 28 題

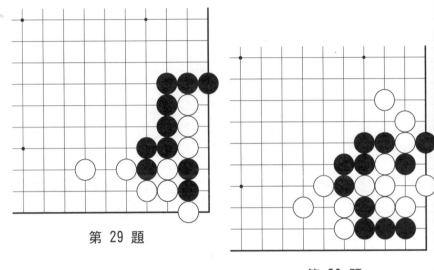

第 29 題

第 30 題

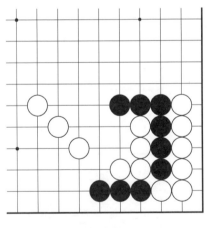

第 31 題

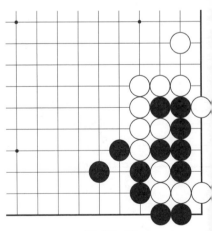

第 32 題

第 33 題

第 34 題

第 35 題

第 36 題

第 37 題

第 38 題

第 39 題

第 40 題

第 41 題

第 42 題

第 43 題

第 44 題

第 45 題

第 46 題

第 47 題

第 48 題

第 49 題

第 51 題

第 50 題

第 52 題

第 53 題

第 54 題

第 55 題

第 56 題

第 57 題

第 58 題

第 59 題

第 60 題

第 61 題

第 62 題

第 63 題

第 64 題

第 65 題

第 66 題

第 67 題

第 68 題

第 69 題

第 70 題

第 71 題

第 72 題

第 73 題

第 74 題

第 75 題

第 76 題

第 77 題

第 78 題

第 79 題

第 80 題

第 81 題

第 82 題

第 83 題

第 84 題

第 85 題

第 86 題

第 87 題

第 88 題

第 89 題

第 90 題

第 91 題

第 92 題

第 93 題

第 94 題

第 95 題

第 96 題

第 97 題

第 98 題

第 99 題

第 100 題

第 101 題

第 102 題

第 103 題

第 104 題

第 105 題

第 106 題

第 107 題

第 108 題

第 109 題

第 110 題

第 111 題

第 112 題

第 113 題

第 114 題

第 115 題

第 116 題

第 117 題

第 118 題

第 119 題

第 120 題

第 121 題

第 122 題

第 123 題

第 124 題

第 125 題

第 126 題

第 127 題

第 128 題

第 129 題

第 130 題

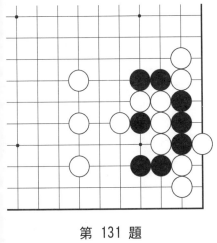

第 131 題

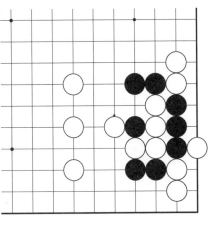

第 132 題

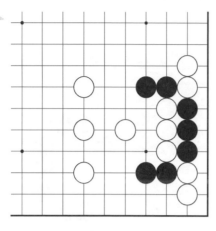

第 133 題

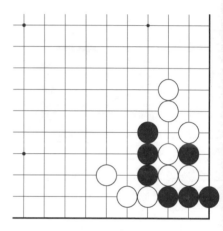

第 134 題

第 135 題

第 136 題

第 137 題

第 138 題

第 139 題

第 140 題

第 141 題

第 142 題

第 143 題

第 144 題

第 145 題

第 146 題

第 147 題

第 148 題

第 149 題

第 150 題

第 151 題

第 152 題

第 153 題

第 154 題

第 155 題

第 156 題

第 157 題

第 158 題

第 159 題

第 160 題

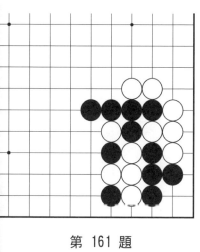

第 161 題

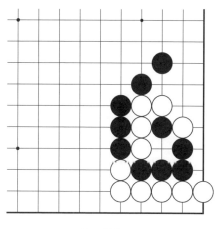

第 162 題

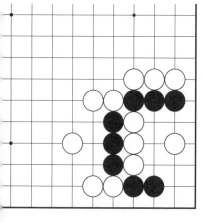

第 163 題

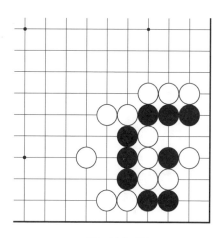

第 164 題

第 165 題

第 166 題

第 167 題

第 168 題

第 169 題

第 170 題

第 171 題

第 172 題

第 173 題

第 174 題

第 175 題

第 176 題

第 177 題

第 178 題

第 179 題

第 180 題

第 181 題

第 182 題

第 183 題

第 184 題

第 185 題

第 186 題

第 187 題

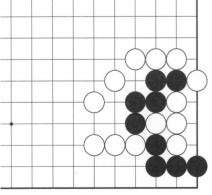

第 188 題

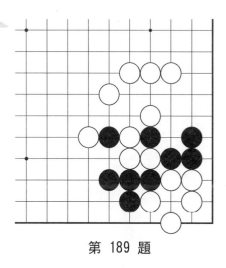

第 189 題

第 190 題

第 191 題

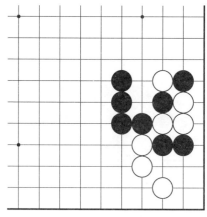

第 192 題

二、死活題

　　黑先，請按照解答圖的方法，用鉛筆在題目上寫出答案。

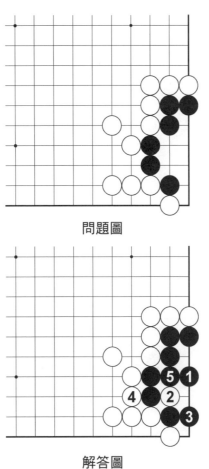

問題圖

解答圖

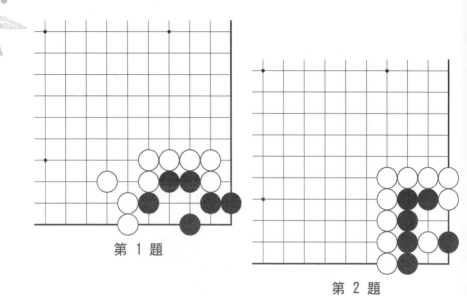

第 1 題

第 2 題

第 3 題

第 4 題

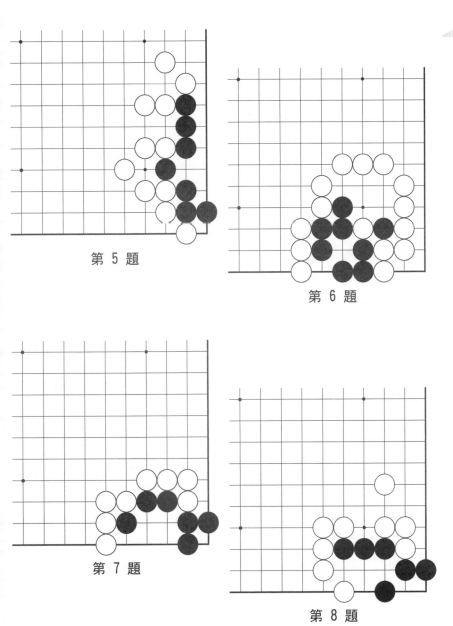

第 5 題

第 6 題

第 7 題

第 8 題

第 9 題

第 10 題

第 11 題

第 12 題

第 13 題

第 14 題

第 15 題

第 16 題

第 17 題

第 18 題

第 19 題

第 20 題

第 21 題

第 22 題

第 23 題

第 24 題

第 25 題

第 26 題

第 27 題

第 28 題

第 29 題

第 30 題

第 31 題

第 32 題

第 33 題

第 34 題

第 35 題

第 36 題

第 37 題

第 38 題

第 39 題

第 40 題

第 41 題

第 42 題

第 43 題

第 44 題

第 45 題

第 46 題

第 47 題

第 48 題

第 49 題

第 50 題

第 51 題

第 52 題

第 53 題

第 54 題

第 55 題

第 56 題

第 57 題

第 58 題

第 59 題

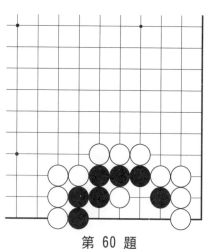

第 60 題

解題者：

吳及輝

- ●● 國立台北工專機械科系畢業
- ●● 全國大專盃冠軍
- ●● 全國業餘大賽高段組（6、7段組）冠軍
- ●● 曾任全國最大兒童棋院主任講師（蒙特梭利、小牛頓、中華等單位）
- ●● 景美女中、龍山國中、木柵國小、仁愛國小等十多校圍棋教師
- ●● 曾任師院實小、光仁國小相聲教師，萬福國小口語表達教師，裕德高中桌遊教師、竹圍國小童軍團教師

行動電話：0926-242-031

第十九課 課後練習題 (p.15)

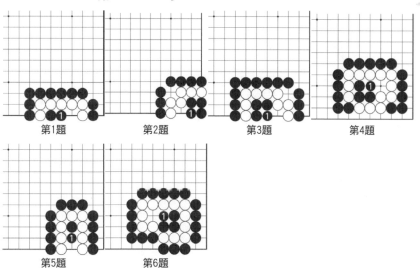

第1題　　　　第2題　　　　第3題　　　　第4題

第5題　　　　第6題

第二十課 課後練習題 (p.25) 一、黑先，做眼活棋

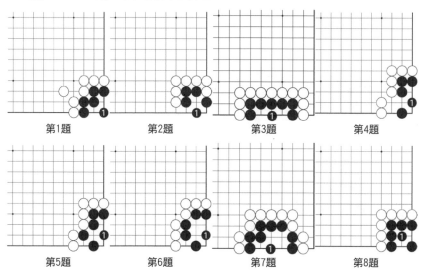

第1題　　　　第2題　　　　第3題　　　　第4題

第5題　　　　第6題　　　　第7題　　　　第8題

第9題　　　　　第10題

第二十課　課後練習題 (p.28) 二、黑先，點眼殺棋

第1題　　　　第2題　　　　第3題　　　　第4題

第5題　　　　第6題　　　　第7題　　　　第8題

第9題　　　　第10題　　　　第11題 ❸=❶　　　　第12題 ❸=❶

第13題　　　　第14題

第二十一課　課後練習題 (p.38)

第1題　　　　第2題　　　　第3題　　　　第4題

第5題　　　　第6題　　　　第7題　　　　第8題

第9題　　　　第10題　　　　第11題　　　　第12題

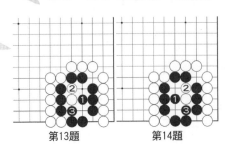

第13題　　　　　第14題

第二十二課　課後練習題 (p.48)

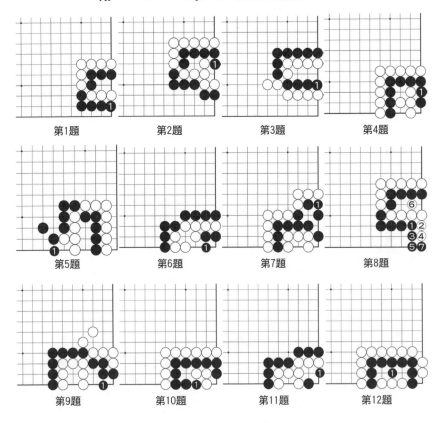

第1題　　　第2題　　　第3題　　　第4題

第5題　　　第6題　　　第7題　　　第8題

第9題　　　第10題　　　第11題　　　第12題

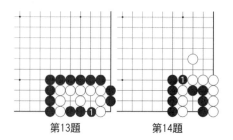

第13題　　　　第14題

第二十三課 課後練習題 (p.59) 一、黑先，淨活

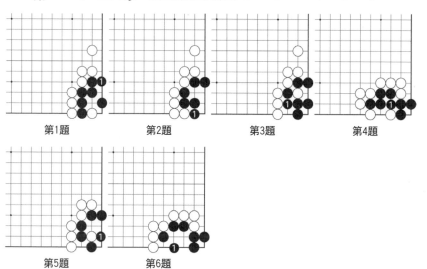

第1題　　　　第2題　　　　第3題　　　　第4題

第5題　　　　第6題

第二十三課 課後練習題 (p.60) 二、黑先，淨殺白棋

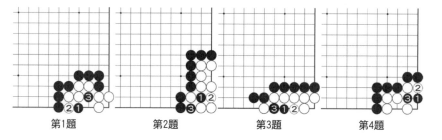

第1題　　　　第2題　　　　第3題　　　　第4題

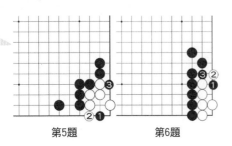

第5題　第6題

第二十三課 課後練習題 (p.62) 三、黑先，打劫

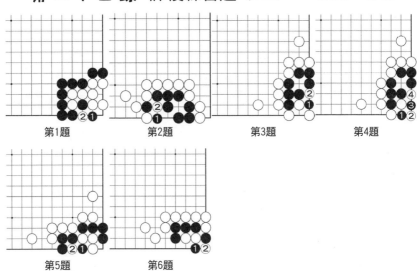

第1題　第2題　第3題　第4題

第5題　第6題

第二十四課 課後練習題 (p.70) 一、黑先

第1題　第2題　第3題　第4題

第5題　　　　第6題

第二十四課　課後練習題 (p.71) 二、黑先

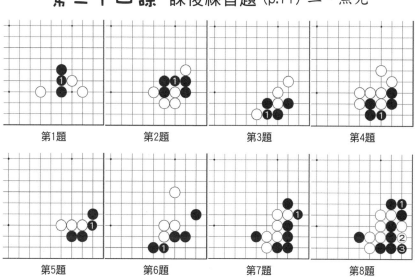

第1題　　　第2題　　　第3題　　　第4題

第5題　　　第6題　　　第7題　　　第8題

第二十五課　課後練習題 (p.79)

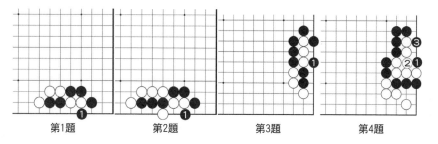

第1題　　　第2題　　　第3題　　　第4題

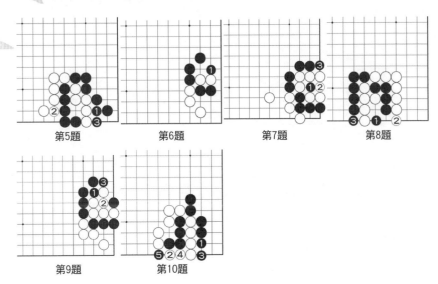

第5題　　　　第6題　　　　第7題　　　　第8題

第9題　　　　第10題

第二十六課　課後練習題 (p.90)

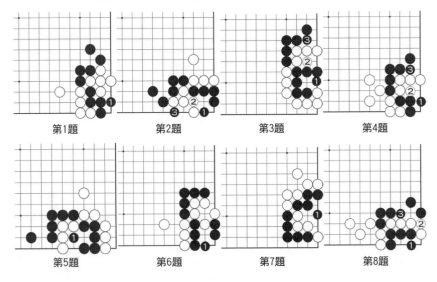

第1題　　　　第2題　　　　第3題　　　　第4題

第5題　　　　第6題　　　　第7題　　　　第8題

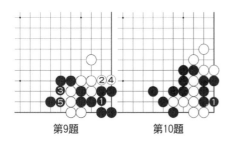

第9題　第10題

第二十八課 課後練習題 (p.116) 一、黑先

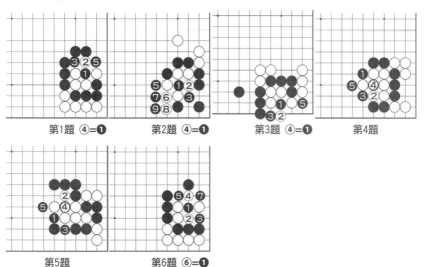

第1題 ④=❶　第2題 ④=❶　第3題 ④=❶　第4題

第5題　第6題 ⑥=❶

第二十八課 課後練習題 (p.117) 二、黑先

第1題　第2題　第3題　第4題

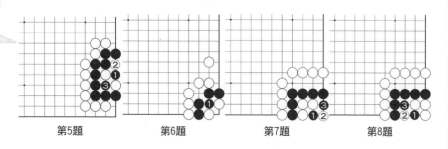

第5題　　　　　　第6題　　　　　　第7題　　　　　　第8題

第二十九課 課後練習題 (p.126)

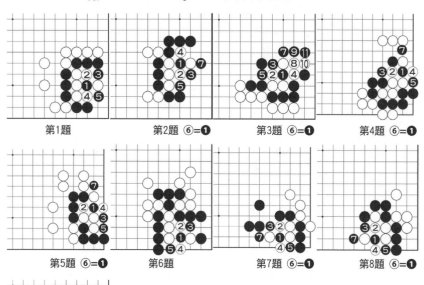

第1題　　　　　第2題 ⑥=❶　　　　第3題 ⑥=❶　　　　第4題 ⑥=❶

第5題 ⑥=❶　　　　第6題　　　　　第7題 ⑥=❶　　　　第8題 ⑥=❶

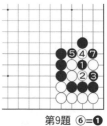

第9題 ⑥=❶

第 三 十 課　課後練習題 (p.136)

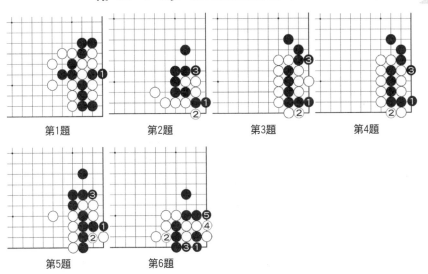

第1題　　　第2題　　　第3題　　　第4題

第5題　　　第6題

第 三 十 一 課　課後練習題 (p.145)

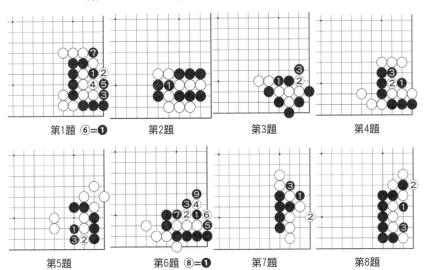

第1題 ⑥＝❶　　　第2題　　　第3題　　　第4題

第5題　　　第6題 ⑧＝❶　　　第7題　　　第8題

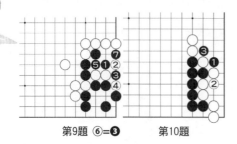

第9題 ⑥=❸ 第10題

第 三 十 二 課 課後練習題 (p.154)

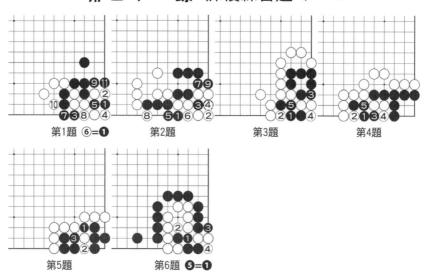

第1題 ⑥=❶ 第2題 第3題 第4題

第5題 第6題 ❺=❶

第 三 十 三 課 課後練習題 (p.163)

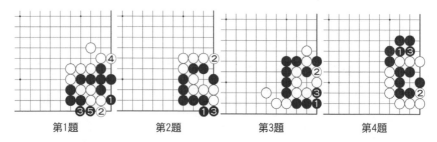

第1題 第2題 第3題 第4題

第5題　　　　　第6題　　　　　第7題　　　　　第8題

第9題　　　　　第10題

第三十四課　課後練習題 (p.174)

第1題
⑧＝②，⑩＝④

第2題
⑧＝②

第3題
⑧＝②，⑩＝④
⑫＝⑥，⑭＝④
⑯＝②

第4題
⑩＝②，⑳＝⑧
⑫＝④，㉑＝⑭
❶❺＝⑥，㉒＝②
⑯＝②，㉔＝④
⑱＝④

第三十五課 課後練習題 (p.180)

第1題　　　　第2題　　　　第3題　　　　第4題

第5題　　　　第6題

第三十六課 課後練習題 (p.187)

第1題　　　　第2題　　　　第3題　　　　第4題

第5題　　　　第6題

總複習 (p.190) 一、吃子手筋題

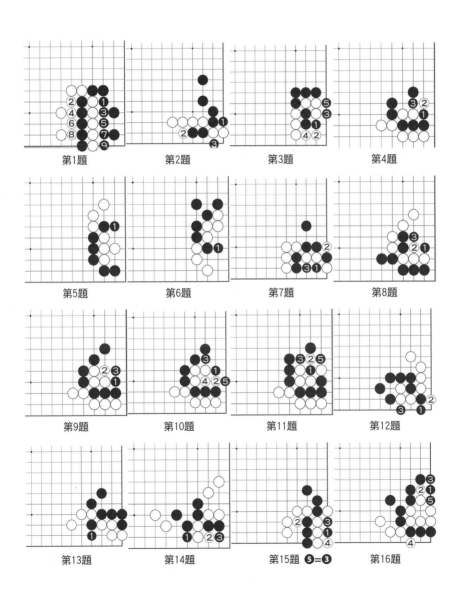

第1題　　第2題　　第3題　　第4題

第5題　　第6題　　第7題　　第8題

第9題　　第10題　　第11題　　第12題

第13題　　第14題　　第15題 **❺=❸**　　第16題

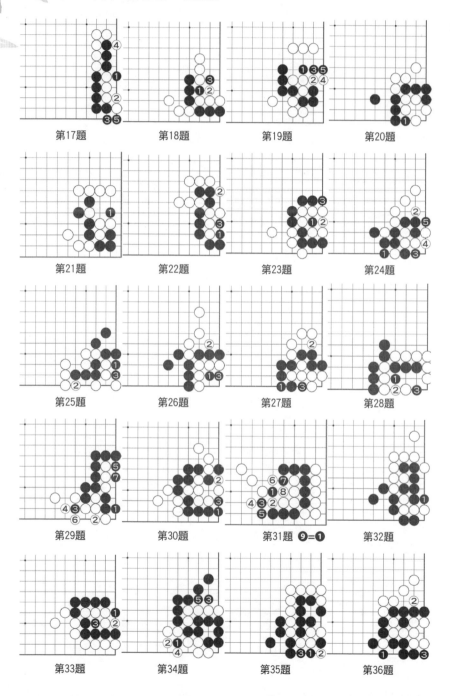

第17題　　第18題　　第19題　　第20題

第21題　　第22題　　第23題　　第24題

第25題　　第26題　　第27題　　第28題

第29題　　第30題　　第31題 ❾=❶　　第32題

第33題　　第34題　　第35題　　第36題

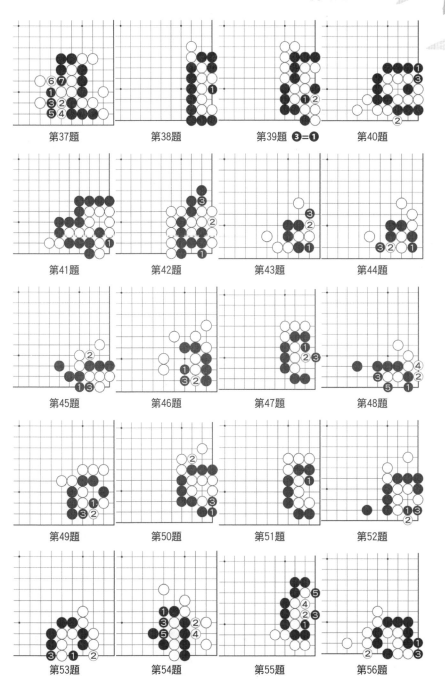

第37題

第38題

第39題 ❸＝❶

第40題

第41題

第42題

第43題

第44題

第45題

第46題

第47題

第48題

第49題

第50題

第51題

第52題

第53題

第54題

第55題

第56題

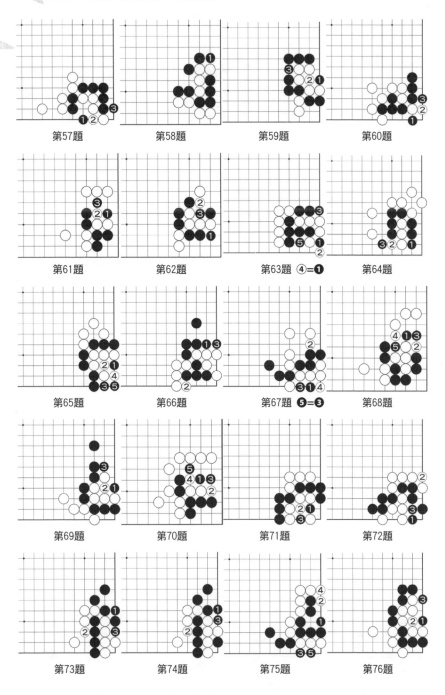

第57題　　　　　　第58題　　　　　　第59題　　　　　　第60題

第61題　　　　　　第62題　　　　　　第63題 ④=❶　　　　第64題

第65題　　　　　　第66題　　　　　　第67題 ❺=❸　　　　第68題

第69題　　　　　　第70題　　　　　　第71題　　　　　　第72題

第73題　　　　　　第74題　　　　　　第75題　　　　　　第76題

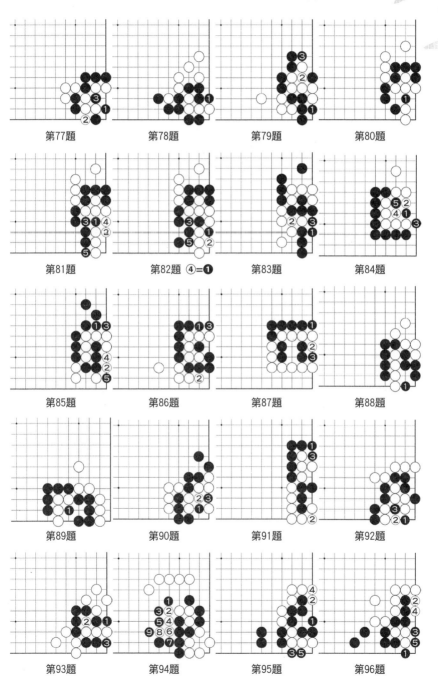

第77題

第78題

第79題

第80題

第81題

第82題 ④=❶

第83題

第84題

第85題

第86題

第87題

第88題

第89題

第90題

第91題

第92題

第93題

第94題

第95題

第96題

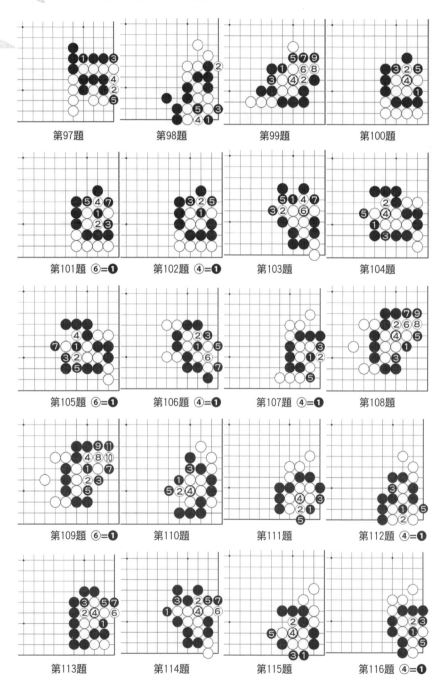

第97題

第98題

第99題

第100題

第101題 ⑥=❶

第102題 ④=❶

第103題

第104題

第105題 ⑥=❶

第106題 ④=❶

第107題 ④=❶

第108題

第109題 ⑥=❶

第110題

第111題

第112題 ④=❶

第113題

第114題

第115題

第116題 ④=❶

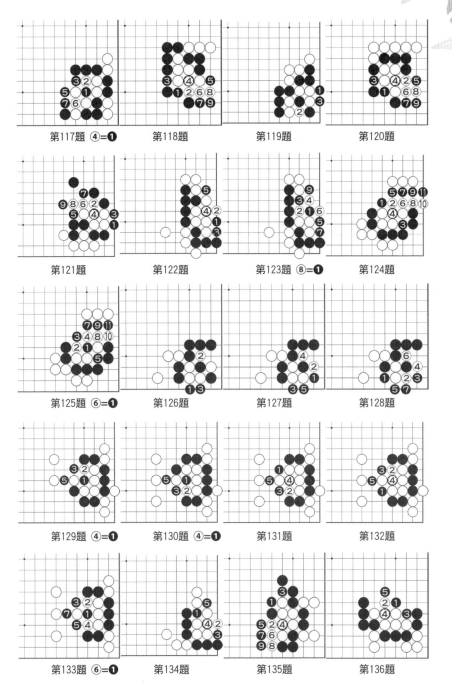

第117題 ④=❶　　第118題　　第119題　　第120題

第121題　　第122題　　第123題 ⑧=❶　　第124題

第125題 ⑥=❶　　第126題　　第127題　　第128題

第129題 ④=❶　　第130題 ④=❶　　第131題　　第132題

第133題 ⑥=❶　　第134題　　第135題　　第136題

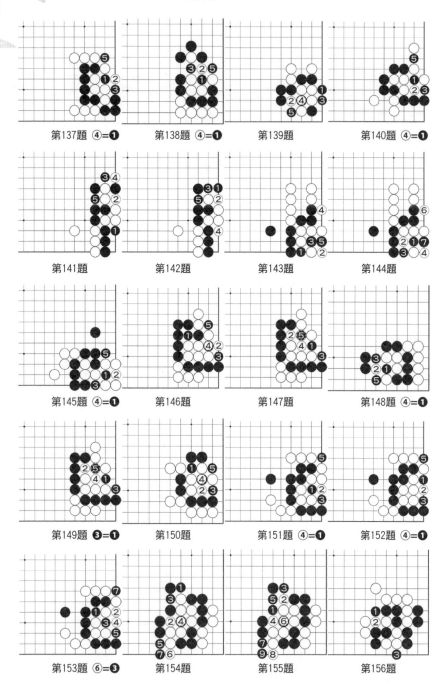

第137題 ④＝❶

第138題 ④＝❶

第139題

第140題 ④＝❶

第141題

第142題

第143題

第144題

第145題 ④＝❶

第146題

第147題

第148題 ④＝❶

第149題 ❸＝❶

第150題

第151題 ④＝❶

第152題 ④＝❶

第153題 ⑥＝❸

第154題

第155題

第156題

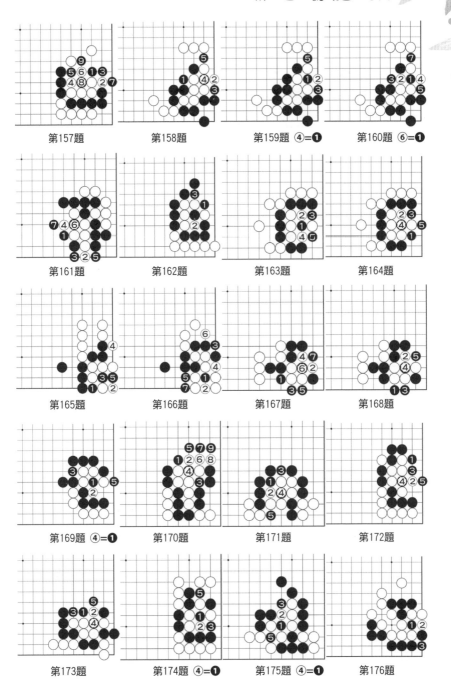

第157題　　　第158題　　　第159題　④=❶　　　第160題　⑥=❶

第161題　　　第162題　　　第163題　　　第164題

第165題　　　第166題　　　第167題　　　第168題

第169題　④=❶　　　第170題　　　第171題　　　第172題

第173題　　　第174題　④=❶　　　第175題　④=❶　　　第176題

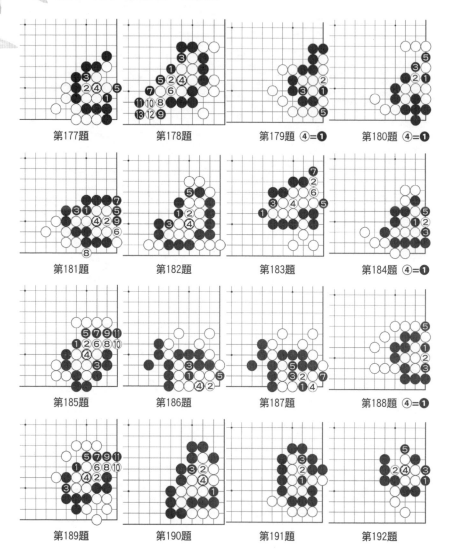

第177題

第178題

第179題 ④=❶

第180題 ④=❶

第181題

第182題

第183題

第184題 ④=❶

第185題

第186題

第187題

第188題 ④=❶

第189題

第190題

第191題

第192題

總複習 (p.239) 二、死活題

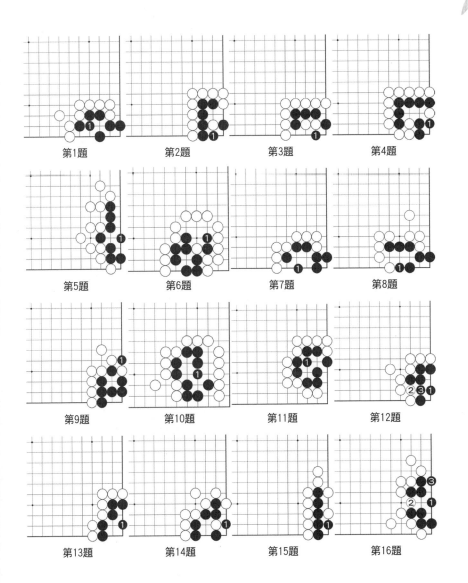

第1題　　第2題　　第3題　　第4題

第5題　　第6題　　第7題　　第8題

第9題　　第10題　　第11題　　第12題

第13題　　第14題　　第15題　　第16題

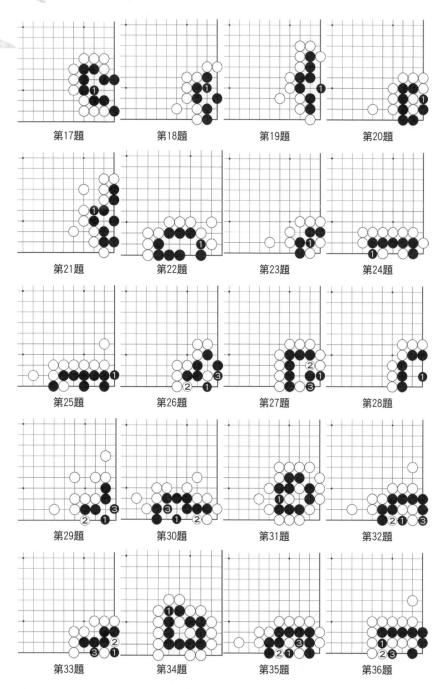

第17題　　　　第18題　　　　第19題　　　　第20題

第21題　　　　第22題　　　　第23題　　　　第24題

第25題　　　　第26題　　　　第27題　　　　第28題

第29題　　　　第30題　　　　第31題　　　　第32題

第33題　　　　第34題　　　　第35題　　　　第36題

第37題　第38題　第39題　第40題

第41題　第42題　第43題　第44題

第45題　第46題　第47題　第48題

第49題　第50題　第51題　第52題

第53題　第54題　第55題　第56題

第57題　　　　第58題　　　　第59題　　　　第60題

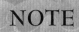

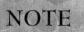

NOTE

兒少學圍棋—初級篇

編　　著｜李　　智
解題者｜吳　及　輝
責任編輯｜于　天　文

發 行 人｜蔡　孟　甫
出 版 者｜品冠文化出版社
社　　址｜台北市北投區(石牌)致遠一路 2 段 12 巷 1 號
電　　話｜（02）28233123・28236031・28236033
傳　　真｜（02）28272069
郵政劃撥｜19346241
網　　址｜www.dah-jaan.com.tw
電子郵件｜service@dah-jaan.com.tw
登 記 證｜北市建一字第 227242 號
承 印 者｜傳興印刷有限公司
裝　　訂｜佳昇興業有限公司
排 版 者｜千兵企業有限公司
授 權 者｜遼寧科學技術出版社
初版 1 刷｜2019 年 5 月
二版 1 刷｜2024 年 2 月

定　　價｜330 元

國家圖書館出版品預行編目 (CIP) 資料

兒少學圍棋—初級篇／李智　編著
——初版——臺北市，品冠文化，2019.05
　　面；21 公分—(棋藝學堂；10)
　ISBN 978-986-97510-2-5（平裝）
　1.CST: 圍棋

997.11　　　　　　　　　　　　　　　108003410

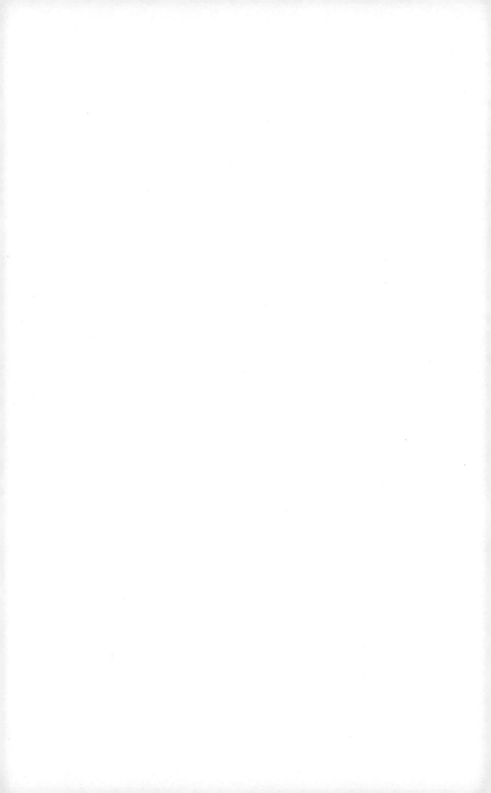